THE LANDSCAPE PHOTOGRAPHY
FIELD GUIDE 顶级风景摄影实战指南

2012
精美便携本

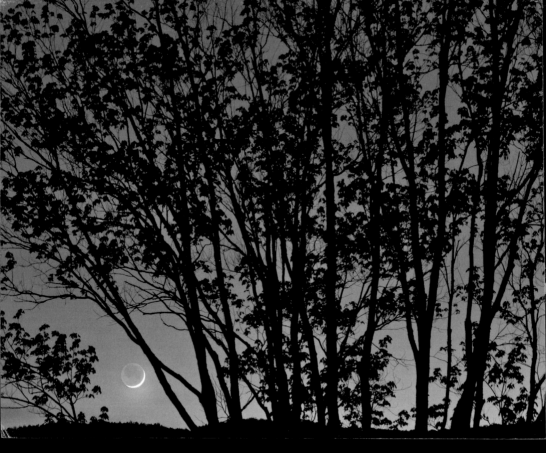

Capturing the **great outdoors** with your digital SLR camera　用数码单反相机捕捉绝美的风景

THE LANDSCAPE PHOTOGRAPHY
FIELD GUIDE 顶级风景摄影实战指南

（美）卡尔·海尔曼二世（Carl Heilman II）/ 著　　王逸飞 / 译

中国青年出版社
CHINA YOUTH PRESS

中青雄狮

律师声明

北京市邦信阳律师事务所谢青律师
代表中国青年出版社郑重声明：本
书由英国ILEX出版社授权中国青年
出版社独家出版发行。未经版权所
有人和中国青年出版社书面许可，
任何组织机构、个人不得以任何形
式擅自复制、改编或传播本书全部
或部分内容。凡有侵权行为，必须
承担法律责任。中国青年出版社将
配合版权拥有法律大力打击盗印、
盗版等任何形式的侵权行为。敬请
广大读者协助举报，对经查实的侵
权案件给予举报人重奖。

侵权举报电话

全国"扫黄打非"工作小组办公室
010-65233456 65212870
http://www.shdf.gov.cn

中国青年出版社

010-59521012
E-mail: cyplaw@cypmedia.com
MSN: cyp_law@hotmail.com

本书如有印装质量问题，请与本社联系
电话：(010) 59521188／59521189
读者来信：reader@cypmedia.com
如有其他问题请访问我们的网站：
http://www.lion-media.com.cn

*"北京北大方正电子有限公司"对权本书使用隆下方正字体，
封面用字包括：方正兰亭黑系列、方正正楷系列

版权登记号：01-2012-2116

图书在版编目（CIP）数据

顶级风景摄影实战指南：精美便携本 /
（美）海尔曼著；王逸飞译.
— 北京：中国青年出版社，2012.9
ISBN 978-7-5153-0709-1

Ⅰ.①顶… Ⅱ.①海… ②王… Ⅲ.①风光
摄影—摄影艺术—指南 Ⅳ.①J414-62

中国版本图书馆CIP数据核字（2012）
第071503号

顶级风景摄影实战指南（精美便携本）

(美) 卡尔·海尔曼二世／著 王逸飞／译

出版发行 中国青年出版社
地　　址：北京市东四十二条21号
邮政编码：100708
电　　话：(010) 59521188／59521189
传　　真：(010) 59521111
企　　划：北京中青雄狮数码传媒科技有限公司
责任编辑：郭 光 杨明宇 面 斌 林 杉
封面制作：六面体书籍设计·王玉平
印　　刷：北京华联印刷有限公司
开　　本：700×1000 1/32
印　　张：6
版　　次：2012年9月北京第1版
印　　次：2012年9月第1次印刷
书　　号：ISBN 978-7-5153-0709-1
定　　价：36.00元

目录

简 介

摄影和生活一样，都遵循"简单就是美"的原则。这说起来容易，做起来却可能是一件非常复杂的工作。不过当摄影师理解了光圈和快门的原理之后，要做到"简单就是美"就容易得多，因为这时摄影师就能够充分探索构图的艺术和光线的多样性，从而拍出出色的照片。

进而，提出类似"如果……会怎么样？"这样富有创意的问题，从而引出无数的创意选择："如果选择一个不同的视角会怎么样？如果使用不同的镜头、光圈、快门速度、对焦点，或者光线会怎么样？"尽管这本实战指南提供了许多有用的指导方针，但仅仅是简单地琢磨一下构图和引人注目的细节，对你拍摄一张优秀的照片也是有很大帮助的。

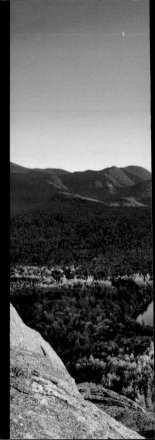

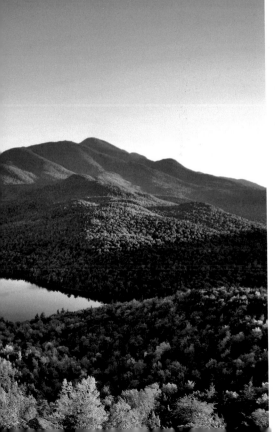

使用设备和技巧也是相同的原理。尽可能让设备和拍摄技术简单化、实用化能够拓展我们的创作思路，因为这样我们可以不必考虑太多操作和设备方面的问题。今天的数码技术简化了抓取瞬间的过程和探索拍摄技巧的方式，从而让我们能够重拾摄影的乐趣。

然而，尽管比起胶片相机来，数码相机看上去更为复杂，但也别被它吓倒而只敢用程序曝光模式（P档）来拍摄。只要理解了光圈和快门的原理以及它们和ISO感光度之间的关系，用好光圈优先模式或快门优先模式、评价测光模式和曝光补偿就能让你完全地控制每一次快门的按动，从而带给你无限的创意可能。此外，数码相机的实效性能够让你马上检查拍摄效果并对照片进行微调，这将使你有机会拍摄到最佳效果。

左图
神奇时间的光线所产生的阴影与柔和效果使其成为一天之中最理想的光线。
12mm（APS 画幅），ISO200，1/125 秒，f/10。

设　备

这是享受摄影技艺的绝佳年代。数码技术进化到了如此发达的水平，无论是使用手机或者手掌大小的手持视频设备的内置相机，还是使用复杂的数码单反相机（DSLR），都可以获得绝佳的图片。600万到800万像素的图像在画质上已经大致和35mm胶片所拍摄的照片相当，一些最简单的即拍型数码相机内部高度优化的感光元件和软件系统所产生的图像也能拥有和35mm画幅单反相机使用正片或负片拍摄的照片一样好的画质。而数码相机的视频功能则提供了更多的拍摄选择。

然而，尽管紧凑的iPhone和即拍型数码相机用难以置信的小体积换来很高的灵活性、便携性和易用性，但能够更换镜头并同时提供自动和手动控制模式的数码单反相机却能够为你的户外摄影提供最佳的灵活性和调节能力。因此，理解用光圈控制景深、用快门速度控制运动效果的基本原理能够让你完完全全地控制自己的相机。这完全是为了培养出每时每刻都能拍摄完美照片的能力，以及学习如何通过自己的选择来拍到完美照片——而不是靠撞大运。

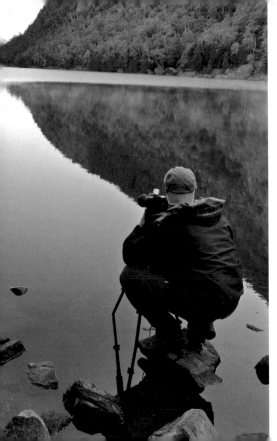

相机附件的发展和相机技术的发展是相辅相成的。有很多三脚架能够在各种拍摄条件下提供最佳的便利性和稳定性，同时也有适合各种资金预算的型号。相机包则有各种各样的形状和大小，有些型号还具有防水技术，能够在各种天气条件下保证相机设备的安全。一镜走天下的大变焦镜头设计为拍摄带来了最佳的灵活性，让你甚至无需更换镜头。而便携式的存储和播放设备能够让你在拍摄现场编辑和检查照片的构图。滤镜、闪光灯和人造光源、近摄接圈、特殊的镜头配件，以及软件和数码拍摄选项，这些东西为我们提供了丰富的工具组合，让每个人都有能力追求那些最为疯狂的拍摄创意。

在我介绍每一种相机设备和附件的同时，我会附上一些建议，介绍我认为对户外摄影而言具有最大灵活性的必要设备。你可以根据自己的实际情况，找到最适合你的设备。使用这些设备的目的是让自己能够有效地控制拍摄的每个步骤，从想法到拍摄过程，再到最终的发布和分享环节。通过数码技术，这种程度的控制能力对每个人而言都是触手可及的。

左图
寻找"每时每刻都很完美的图像"。在喀斯喀特湖 (Cascade Lake) 做拍摄准备。阿迪朗达克公园 (Adirondack Park)，纽约州。18mm（APS画幅），ISO400，1/125秒，f/8。

相机的功能、画幅和感光元件

在当下，面对拥有高科技含量的各式相机，你很容易无所适从。然而，我认为更应该关注的是能够让你完整地控制每一张照片的创作过程，并产生最佳图像质量的关键技术。即便是对最复杂的相机而言，它所提供的创意选项仍旧直接和快门以及光圈相关。光圈和快门都能用来调节到达感光元件的光线强度，此外，光圈的大小能够决定一个场景的景深大小，而快门速度控制了对运动过程的捕捉和描绘方式。

相机中只有很少一部分功能和选项是我在拍摄所有图

片时都会使用并依赖的——光圈优先模式、快门优先模式、手动曝光模式、手动ISO、曝光补偿、自动包围曝光和RAW文件选项。所有这些基本的相机选项都能够在一些即拍型的数码相机以及几乎所有数码单反相机上找到。像超声波感光元件除尘这样的功能是必须具备的，而景深预览按钮尽管有用，却并不见得非要不可。你选择多少额外的"增强功能"取决于你想得到多大程度的图像控制能力和灵活性，同时还要让这两点在便携性和价格之间取得平衡。你最终的选择取决于你想要使用什么类型的相机、你在拍摄时需要使用多少选项，以及相机在各种天气条件和光照条件下的适应能力——这对于风景摄影而言是非常重要的考虑因素。

所有的相机都用光圈和快门来实现对曝光的控制，因此能够完全控制光圈大小和快门速度是非常重要的。我在选择相机时总是确保它具有光圈优先和快门优先模式，同时还有完全手动功能。现在许多消费型相机内置的程序曝光模式只是采用了各种不同的光圈、快门速度、ISO和曝光补偿的组合。比起使用程序曝光模式来，学习并理解这些相机功能背后的原理能够让你在更大程度上控制图像，并充分发挥相机和镜头的最大效用。

左图
我选择了一个特定的快门速度，让水的运动程度恰好合适，并用快门优先模式拍摄了这张照片。170mm（APS 画幅），ISO400，1/8 秒，f/22。

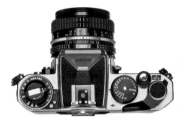
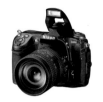

上图

胶片相机拥有我们在数码单反相机上常用的所有功能——光圈、快门、曝光补偿、ISO 设置，以及超焦距设置（注意镜头上和各种光圈值相对应的彩色条纹）。

从左到右

数码相机的种类很多，而且各有特色：APS 画幅感光元件的尼康 D300s 是数码单反的一个好选择，奥林巴斯的"Pen"系列 E-P2 微型 4/3 画幅单电相机也是如此，而佳能的 PowerShot SX30 IS 是高性能即拍型相机的典范。

当拍摄风光照片以及那些对景深有严格要求的照片时，我使用光圈优先模式，这样可以控制景深的大小，而相机会根据我所处的光线环境选择合适的快门速度。反过来，当拍摄运动场面——野生动物、人物，以及对控制运动效果有严格要求的场景时，我会选择快门优先模式，这样可以控制快门速度，而让相机确定光圈大小。在手动曝光模式下可以选择B门，来获得更长的曝光时间。使用手动模式还可以在拍摄全景照片时让一系列照片具有一致的曝光量，以及用于任何你想要完全控制所有曝光参数的场景。

此外，理解ISO设置如何影响曝光，能够让你在光圈和快门速度之外得到另一种改变光量的方法。尽管通常我倾向于使用从100到250的低ISO值来保持最佳的图像质量，但更高的ISO设定能够让你在弱光环境下工作，同时还可以调整和控制运动效果和景深。虽然高ISO图像比起低ISO图像来不那么锐利和干净，但它确实提供了一条途径，让你能够捕捉用胶片几乎不可能拍摄到的场景。

曝光补偿是我经常使用的另一种功能，让我能够微调图像的曝光。相机内置的测光表在曝光时会将场景中光线的各种色调折中成为18%的中灰色调。尽管通常其产生的效果不错，但每当场景中有大片白色或浅色区域，例如雪地或沙滩时，拍摄者必须在相机正常测光值的基础上过曝一些，从而使得画面上的雪地或沙滩和眼睛看上去的一样明亮。反过来，如果场景中有大片浓重、暗淡的区域，那么拍摄时就必须在相机测光结果的基础上欠曝一些。曝光补偿是对相机自动功能的一种简单的应用方式，可以很容易地调节曝光。相机在正常曝光的基础上应当至少能够正向和负向补偿两档，这样才会比较有效。

　　自动包围曝光是得到正确曝光的另一种途径，也可以用来获取HDR（高动态范围）处理所需的一系列图像。包围曝光是指使用不同的曝光设置来拍摄同一个场景的多张照片。我在拍摄多达90%的照片时会使用自动包围曝光功能。自动包围曝光功能会拍摄三张（或更多）补偿涵盖范围至少为一档曝光的照片，从而得到一个曝光序列，让你从中选择一张效果最好的照片，或者将这一系列的照片通过HDR技术进行合成以综合不同曝光条件下的各种细节。相机应该能够在正常的曝光值基础上涵盖上下两档的范围，能够达到三档或以上则更好。

　　另外，尽管曝光准确的JPEG文件能够同时包含高光和阴影部分的细节，可以较好地满足发表图像时的各种需求，但是RAW才是对后期调整图像而言最好的拍摄格式。如果你更喜欢JPEG格式，你可以选择采用RAW+JPEG的方式，这样你能同时得到两种格式的图像。当你已经得到"完美"的图像，但还需要在此基础上做一些色彩强化时使用这种方式拍摄最有用。

左图

为了能够让从相机前方几英寸直到无穷远的距离都在清晰的对焦范围内，正确设定光圈和景深是非常重要的。这张照片使用光圈优先模式拍摄，并对图片进行了 HDR 合成，基础曝光参数为 12mm（APS 画幅），ISO250，1/200 秒，f/25。

20 mm 镜头在全画幅上

20mm 镜头在 APS-C 画幅上 1.5x

20 mm 镜头在 4/3 画幅上 2x

上图

各种不同感光元件尺寸的焦距转换系数。

尽管目前大多数数码单反相机和一些即拍型数码相机内部的感光元件都是CMOS，但是仍有些型号在使用CCD感光元件。虽然CCD和CMOS感光元件在普通拍摄条件下的图像质量没有什么区别，但CMOS感光元件的耗电量更少，工作温度更低，因此在长时间曝光的情况下噪点更少。此外，CMOS更低的能耗使得此类相机的电池续航能力至少比使用CCD感光元件的相机高出一倍。无论使用哪一种感光元件，我建议至少购买像素数量大于1000万的相机。

除了类型之外，感光元件的大小也有不同的选择。在数码单反相机中常用的有三类感光元件画幅尺寸。全画幅感光元件的大小和35mm胶片的大小几乎一样，而专为数码图像设计的4/3画幅感光元件的长度和宽度大约都是全

幅感光元件的一半，最为常见的APS画幅感光元件的尺寸介于两者之间。即拍型数码相机的感光元件尺寸则要比上述任何一种都小得多。

如果就像素尺寸而言，较大的感光元件其像素尺寸也相应更大。而更大的像素尺寸能够提供更大的动态范围，在高ISO条件下拍摄时噪点也更轻微，因此具有更大像素尺寸的全画幅感光元件在弱光下能够得到更为干净的图像——这对于拍摄野生动物、婚礼、体育运动和新闻题材而言是一种优势。

然而，更小的感光元件在景深方面却有着一定的优势。镜头的焦距越短，它的景深就越大。比起使用全画幅感光元件的相机，具有较小感光元件的相机由于焦距转换系数的原因在拍摄相同场景的条件下需要视角更广（焦距更短）的镜头，因此同一个场景的景深也就越大。因此使用APS画幅感光元件的相机在拍摄风光、微距和长焦摄影题材时由于具有更大的景深而变得更为灵活。大多数风光照片都是在低ISO的条件下拍摄的，而低ISO时的图像质量对于任何尺寸的感光元件而言都相差不大，所以APS画幅和4/3画幅感光元件的相机对于风光摄影而言非常适合，并且比全画幅相机在构图方面具有更多选择。

而说到LCD液晶监视器，则是越大越好。应选择监视器屏幕尺寸至少为 3 英寸的相机，并且像素数量要尽量高，这样才能得到清晰明亮的播放图像。如果取景器的视

上图
应用即时取景和网格线来检查构图。

左图
在拍摄这张照片时我把 ISO 调到了 1000，为的是在轻柔而略微阴暗的晨光里抓取到这个画面。380mm（APS 画幅），ISO1000，1/40 秒，f/5.6。

野率为100%则更好，这样在构图时就能很好地避免有多余物体出现在画面边缘的问题。而即时取景功能能够让你在用取景器难以观察的角度拍摄时更加轻松，如果液晶监视器可以翻转，那么灵活性就会更佳。

今天的大部分相机在中央重点评价测光、点测光之外，还提供了评价测光（或称矩阵测光）模式。为了简单起见，我几乎在所有时候都倾向于使用评价测光。在多数场景中，我都知道相机会如何测光，因此我仅仅使用曝光补偿功能在需要的时候调整相机的测光读数。

另外，在微距和长焦题材的摄影中，即使动作最轻柔的反光镜也会造成一定程度的动态模糊，因而具有反光镜预升锁定功能的相机对于拍摄需要放大的照片时有极大的帮助。反光镜预升锁定功能在你第一次按下快门按钮时即将反光镜抬起，而在第二次按下快门按钮时才打开快门进行曝光。这种方式在把相机固定在三脚架上并用快门线来控制反光镜和快门拍摄时最有效。

尼康的延迟曝光功能是让相机在快门按钮被按下之后暂停动作，或者在快门线触发之后让机身稳定下来的另一种方式。当开启这个选项时，触发快门之后相机的反光镜会抬起，停顿一秒让相机有足够的时间稳定下来之后，再把快门打开进行曝光。在相机位置固定时，延迟曝光功能是使用快门线的一种替代方案。

定时自拍功能可以在用手指按动快门按钮时帮助你控制相机机身的震动，但却无法在微距或长焦摄影题材中控制反光镜的震动。相机的定时自拍功能是一种让相机延迟拍摄照片的方式。然而，定时自拍在反光镜抬起和快门打开这两步之间却没有任何延迟，因为延迟仅仅发生在按下快门按钮和拍摄照片这两步之间。

当你使用三脚架时，有必要让相机上留有一处可以连接遥控快门线的位置——无论是手动还是电子的都可以。在我拍摄的风光照片中，有相当一部分是在光线较暗的情况下拍摄的，或者拍摄的时候使用了很小的光圈——快门速度相应地也会比较慢。很多时候快门速度已经慢到必须使用三脚架的地步。而此时使用遥控快门线是惟一能够在合适的时间精确地触发快门，并且不会在拍摄过程中或在拍摄两张照片之间触动相机的方法。

我在播放图片时经常使用的一组菜单功能是过曝区域高亮提示和全屏直方图。某些相机还能显示欠曝的阴影部分。过曝区域高亮提示是能够让你一眼看出高光部分细节是否完全被捕获的简单方法。并且，还可以明确知道是哪一部分发生过曝。将这个功能和全屏直方图结合起来使用，就能够获得一个整体信息，从而了解整幅图像上的色调值是如何被记录下来的。

拍摄风光照片推荐使用的相机功能

以下所有这些功能和拍摄选项都适用于可更换镜头的数码单反相机，其中的很多也适用于比较高级的即拍型数码相机。虽然我认为前六个是最为重要的，但其他功能也强烈推荐。

- 光圈优先和快门优先曝光模式
- 手动曝光模式
- 手动ISO调整
- 至少正负3档的曝光补偿功能
- 具有至少正负2档的自动包围曝光功能
- RAW文件格式
- 1000万像素或像素数更高的CMOS感光元件
- 超声波感光元件清洁功能
- 100%视野率的取景范围很有帮助，但并非必需
- 3英寸或更大的高分辨率液晶监视器
- 显示屏实时取景功能
- 矩阵（评价）多分区测光模式
- 反光镜预升锁定或曝光延迟模式
- 高亮显示
- 全屏直方图
- 自动对焦/手动对焦点调整
- 闪光灯——内置或通过热靴外接都可以
- 三脚架接口
- 遥控快门线
- 景深预览按钮
- 推荐使用具有可更换镜头系统的数码单反相机

设置你的相机

相机菜单和设置选项

尽管数码相机的基本操作仍旧是调整光圈和快门速度，但研究一下菜单选项能够让你知道这些相机具有多精密的技术，以及还具有什么样的其他功能。下表列出了我在自己的Nikon D300s上所用的菜单选项。对于其他相机系统，请参考说明书来确认这些功能应如何使用。

播放菜单

显示模式 > 高亮显示 让过曝的高光部分在播放照片时闪烁显示是一种迅速检查照片曝光细节的方法。我还喜欢检查拍摄参数，有些时候把它作为拍摄后续照片的参考。

影像查看 > 关闭 就个人而言，我不喜欢每次拍摄照片之后都让它在显示屏上弹出来，因此我把这个功能关闭，并使用播放按钮来查看照片。

旋转画面至竖直方向 > 关闭 关闭这个选项让照片保持它在拍摄时的方向。在这种情况下当你横着拿相机时竖拍的图片会偏向一侧，但这使我能够在全屏方式下以原本的方向来查看图像（如果你打开了自动播放，你有可能需要把这个功能也打开）。

上图
Nikon D300s 相机上的定制菜单。

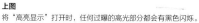

上图
将"高亮显示"打开时，任何过曝的高光部分都会有黑色闪烁。

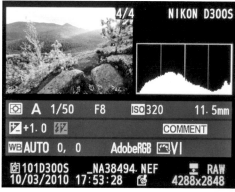

上图
显示所有拍摄参数的界面。

拍摄菜单

影像品质： 除了极少数情况，我总是用最高分辨率且无压缩的RAW格式（14位）拍摄。有些人可能会同时选择RAW和JPEG格式——或仅仅用JPEG。

影像尺寸： 如果同时拍摄RAW和JPEG格式的话，改变影像尺寸只会影响JPEG文件（或许你只希望拍摄小一些的JPEG文件）。然而，如果仅仅拍摄JPEG图像的话，我建议用最大的尺寸拍摄，之后再进行缩小是很容易的。

JPEG压缩： 最好的图像质量选项会生成最大的文件，但也保留了后期处理所需的最多信息。

NEF(RAW)位深度： 8位的JPEG文件每像素只有256级的色调变化（2的8次方），12位的RAW文件有4096级变化，而14位的RAW文件有16384级。因为共有三个色彩通道，因此这些数字都需要乘以三次方，所以8位的JPEG图像文件事实上有1670万种颜色，而14位的RAW文件几乎可以拥有4.4万亿种颜色。我总是用最高位深来拍摄，以便在后期图像处理时拥有最多的选择。

白平衡： 在拍摄JPEG文件时调整白平衡是很有用的——这也可以作为一种创意选项。但对于RAW格式的拍摄而言我倾向于把它设置为自动，因为在图像处理软件中调整白平衡是很容易的。

色彩空间： 这个选项只对JPEG文件起作用。Adobe色彩空间具有更宽广的色域，但你最好还是保留sRGB格式，从而让你的JPEG文件能够最大程度地兼容其他的电子设备。RAW文件在图像处理软件的转换过程中会指定一个色彩配置文件。

色彩增强： 色彩增强通常只影响JPEG文件，实际操作中根据你自己的个人喜好来设定就可以了。

动态D-Lighting： 这是尼康机内的一个处理过程。当拍摄场景的反差较大时，会略微减弱曝光以保留高光细节，同时提亮较暗部分来恢复阴影部分的细节。这会在暗部形成一些噪点。尽管这个功能对JPEG文件而言比较有用，但我个人更喜欢在图像编辑软件中做这项工作，因为我能够实时地看到结果。

长时间曝光噪点消减： 当这个功能打开时，相机对每一张照片的降噪处理时间和实际的曝光时间一样长，因而每次拍摄所需的时间都会加倍。这个功能会将拍摄完成的照片和另一张关闭快门进行曝光的图像进行相互比较，对照"全黑"图像文件和正常曝光文件之间的像素噪点，并根据这个结果来"清理"最终的图像。这个功能只对曝光时间超过大约8秒的照片起作用。

高ISO噪点消减： 尽管这个功能在拍摄时需要占用相机的

ISO200 RAW　　　　ISO200 JPEG　　　　ISO6400 RAW　　　　ISO6400 JPEG

上图
进行比较的图像都是从放大到 300% 的同一张图像文件的同一个局部截取的。该图像没有经过任何色彩处理。

一些缓存空间，但是这种处理能够帮助消除高ISO（800以上）图片上的部分噪点。

ISO感光度设定 > 自动/关闭： 因为较低的ISO能够得到最为清晰和锐利的图像，因此关闭自动ISO功能能够让你自己选择ISO值以充分控制图像质量。

即时取景模式/三脚架/手持： 三脚架模式让你能够在显示屏上选择任意一点作为对焦点，并以该点为中心放大，观察最多的细节，同时使用较慢的反差检测方式来自动对焦，或者手动对焦。手持模式使用较快的相位差检测对焦方式或手动对焦，显示屏上的放大倍率要小很多。

多重曝光： 多重曝光功能提供了许多创意选项。在关闭自动增益补偿的情况下，多次曝光是直接叠加的，这意味着两次1/2秒的曝光量就相当于一次1秒的曝光。当打开自动增益补偿的时候，最终图像来自于正常曝光的图像中信息的组合。

间隔定时拍摄： 间隔定时功能用所选定的间隔时间连续拍摄一定数量的照片。这个功能可以和多重曝光功能结合起来使用。

个人设定菜单

自动对焦： 通常在手持拍摄大部分照片时我使用最大范围的自动对焦，而在使用三脚架拍摄时使用手动对焦，不过你可以根据不同的需要来改变这个设置。

简易曝光补偿： 改变这个设置能够通过转动指令拨盘来调整曝光补偿，而不用再同时按下曝光补偿按钮。

自动测光关闭延迟 > 无限： 将这个选项设定为无限可以在等待拍摄照片时保持相机的设置。这个设定最为省电。在进行拍摄时间间隔长的多重曝光时这个功能尤其重要。

显示屏关闭延迟： 在合理的前提下最好将显示屏打开的时间设定得尽可能短，因为显示屏的耗电量很大。

蜂鸣音： 一台安静的相机对拍摄野生动物题材而言是最有用的，也有助于你保持清醒。

取景器网格显示： 在取景器和显示屏上显示一组网格线对你的构图，以及保持地平线和其他被摄对象的水平会有所帮助。

取景器警告显示： 我打开这个功能，以便于当电池电量低的时候以及时知道。

最多连拍张数 > 设定为最大值： 这通常都是由相机的内存以及存储卡的写入速度决定的，但我仍旧把这个选项设定为最大值。

文件编号次序 > 开启： 我会给我所拍摄的所有图像一个惟一的编号。由于我的相机在文件编号达到9999之后会重新开始计数，因此我会每隔10000张图片修改一下文件名的前缀。

曝光延迟模式： 这是一个定时的反光板弹起模式，在反光镜的动作会在曝光过程中造成震动的任何情况下——比如微距和长焦摄影——中都会用。

闪光快门速度： 尽管我通常将闪光灯同步时间设定为默认的最高自动程控速度，但在某些时候我确实会改变闪光快门速度。这个选项设定了在触发闪光灯的情况下最慢的快门速度。当偶尔拍摄一些随拍题材的作品时，我会将该选项设定为一个合理的手持速度，然后将相机设定为程序曝光模式，让相机处理一切参数。

内置闪光灯闪光控制： 对使用闪光灯而言默认的"TTL"模式能够达到最高的精确度，但有时候需要用到其他选项。例如，手动闪光、重复闪光（在一次曝光过程中增加额外的闪光）和无线遥控模式（用来控制额外的遥控闪光单元）。

多重选择器中央按钮 > 播放模式 > 查看直方图： 在某些相机上播放图像时按下中央按钮会全屏显示灰度直方图。我在检查图像时会使用这个功能来仔细查看直方图。

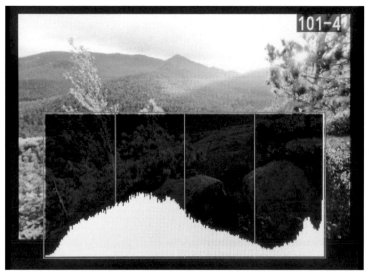

101-41

左图
全屏显示的直方图功能令拍摄者能够以最清晰的方式查看图片中的色调信息。

设定 AE-L/AF-L按钮 > 按钮按下AE锁定（保持）： 将这个选项设定为"保持"会防止曝光参数在拍摄同一系列照片时发生变化。在拍摄一系列静止的全景照片时这是一个很方便的功能。

自定义指令拨盘 > 菜单和播放 > 开启： 当打开这个选项时，转动指令拨盘能够在播放照片时在照片之间进行切换。

无存储卡时锁定快门 > 快门释放锁定： 我总是把这个选项设为"锁定"，这样我不会在相机里没有存储卡的情况下意外地按下快门，而以为自己拍到了不错的照片。

设定菜单

LCD显示屏亮度： 将显示屏亮度设定为"0"时，图像的亮度会比较合理。在明亮的环境下使用一个带罩子的放大镜来观察屏幕会很有帮助。

清洁影像感应器： 我在自己的相机上设置了这个选项，以便在每次开机时清理感光元件。

视频模式： 在美国使用NTSC模式，在欧洲使用PAL模式。

影像注释： 可以为每幅图像的元数据添加联系人或其他相关信息。

自动旋转影像 > 开启： 在图像中嵌入信息，使得竖拍的图像在电脑屏幕上也能够竖着显示。

影像除尘参照图： 生成一张参考照片，用来和特定的软件结合使用，以便去除照片上的灰尘。

电池信息： 在合理维护的情况下，全新的锂离子电池能够使用多年，并重复充电几百次。因为锂离子电池没有镍镉电池或镍氢电池的"记忆性"问题，因此最好在不完全放电的情况下就充电，而不要经常用到完全没有电之后再充电。同时，要避免电池过热。

原始影像认证： 这个选项是让软件检查图像有没有在拍摄之后被处理或编辑过。

版权信息： 在这里加上你的名字能够将你的版权信息嵌入你所拍摄的每张照片。

虚拟水平： 在显示屏上显示相机是否处于水平状态。

非CPU镜头数据： 加入没有内置CPU的老镜头的数据。

固件版本： 定期去相机制造商那里检查你的固件版本是否需要升级，以保持相机的操作系统是最新的。

润饰菜单

这个个人化的菜单是放置经常改变或参考的那些功能的理想场所。我的列表包括：曝光延迟模式、闪光灯快门速度和内置闪光灯闪光控制、即时取景模式、长时间曝光噪点消减、短片设定、多重曝光、间隔定时拍摄、RAW设置、虚拟水平和白平衡设定。定制菜单设置起来很容易，而且对于那些在其他菜单结构中比较难找的项目而言非常有用。相机同时还提供了方便的添加/删除，以及对这些菜单项进行排序的功能。有些相机还有一个对"最近使用的设置"进行参考的功能。这是另一个回顾你经常使用的功能，而不必在不同菜单项里查找的方便途径。

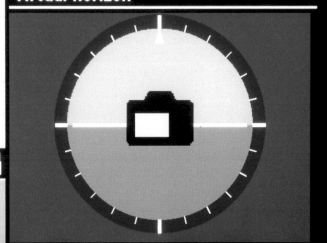

Virtual horizon

左图
虚拟水平功能可以为相机在进行横向或纵向构图时提供较高精度的水平和竖直效果。

技术

拍摄

创意效果

编辑工作流

参考

选择镜头和焦距

数码单反相机的可更换式镜头的取景范围可从对角线视角达到180°的鱼眼镜头到对角线视角只有3.5°的800mm超长焦镜头（在全画幅相机上）。这些镜头中还包括超广角和广角变焦镜头、大倍率变焦镜头、长焦变焦镜头、微距镜头以及移轴镜头，每种镜头都会以一种独特的方式影响你的拍摄过程。

标准镜头的视角和人眼所能看到的视角相仿。因为标准镜头的焦距和相应感光元件的对角线长度大致相等，所以对不同画幅的相机而言其规格是不同的。对于35mm全画幅相机而言，50mm镜头可以被看作是标准镜头；对于4/3系统相机而言，25mm镜头就是标准镜头。比标准镜头焦距更短的称作广角镜头；焦距更长的称作长焦镜头。使用当今高质量的变焦镜头能够为你在野外拍摄时提供构图上的灵活性。

在决定使用什么焦距的镜头时有两点需要考虑。第一是总体的可视范围，即你想要在一幅图像中包含多大范围的周围场景。第二是景深，这决定了被摄对象前面和后面多大距离内的场景是清晰的。景深大小直接和焦距相关，而和你所使用的是变焦还是定焦镜头，以及感光元件的大小无关。

拥有最大视角的广角镜头能够提供最大的景深，而视角最小的（长焦或微距）镜头具有最小的景深。广角镜头提供了一个可以包含整个场景的途径，而长焦和微距镜头则能够刻画场景中的细节。拥有较大最大光圈（f/2.8或更大）的高速镜头对于弱光环境下的拍摄、运动和野生动物题材的拍摄最为适合，而较慢速却品质优秀的镜头（f/3.5或更小）对于数码风光摄影而言最为适合，因为大多数风光照片都要使用f/8或更小的光圈来拍摄。

由于对于任何确定焦距的镜头而言，较小的感光元件会"裁切"画面，因此要了解一支镜头在较小的感光元件和全画幅感光元件（和35mm胶片一样大小）上的视角时，需要考虑放大倍率的问题。例如4/3画幅的感光元件在长宽上都是全画幅感光元件的一半，放大倍率就是两倍。因此将一支105mm的镜头用在4/3画幅相机上时，其视角和在全画幅相机上使用210mm镜头相同。这同样也意味着要得到在全画幅相机上使用20mm镜头时的宽广视角，需要在4/3画幅的相机上使用10mm的镜头。APS画幅相机最常见的放大倍率是1.5和1.6。

变焦和焦距

这些照片之间的比较给我们提供了两种不同思路来思考镜头的使用方法。上下两组照片显示了焦距分别为 135mm、标准镜头（40mm）和超广角镜头（11mm）的成像效果。上面一组照片拍摄于完全相同的位置，而在拍摄下面一组照片时，我改变了相机和雪鞋之间的距离，尝试让每一种焦距下的雪鞋在画面上的相对大小不变。注意焦距在从 11mm 到 135mm 变化的过程中，背景和景深是如何相对于雪鞋和栅栏发生变化的。

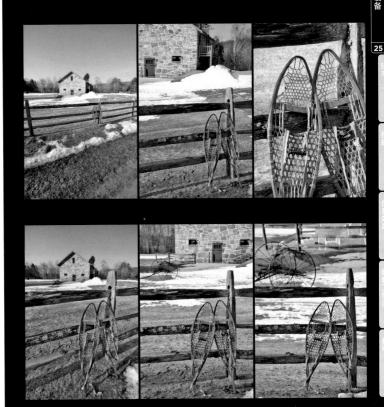

左一
中空的近摄接圈能够让任何镜头具有微距拍摄的能力。镜头的焦距越短，近摄接圈就越细。这张燕尾蝶的微距照片显示了成千上万个微小的方状鳞片，每一片都能够反射特定的色调。这张照片使用焦距为35-70mm 的变焦镜头拍摄而成，并使用了 20mm 的近摄接圈（APS画幅），ISO400,1/125 秒，f/11。

左二
我使用了一支微距镜头来拍摄这只悬挂在兰花花瓣顶部的蟹蛛。105mm微距镜头（APS 画幅），ISO200,1/3 秒，f/45。

选择镜头的窍门

- 具有最高锐度和清晰度的镜头能够提供最佳的画质。
- 防抖功能对手持长焦镜头拍摄尤其有帮助。
- 对于任何画幅的数码单反相机而言，选择两支覆盖16mm到300mm（全画幅等效焦距）焦距范围的变焦镜头，就能够满足户外和风光摄影中诸多场合的需要了。
- 选择镜身上印有对焦距离的镜头对于控制景深而言更为有利。
- 一套近摄接圈能够将任何镜头变成微距镜头，是开始尝试近摄题材拍摄的起点。近摄接圈在变焦镜头上也能使用，不同的单元组合起来能够得到更大的放大倍率和更

浅的景深。镜头的焦距越长，近摄接圈也越长。
- 增距镜能够增加长焦镜头的放大倍率，而画质和原镜头差不多，因为增距镜只是将原镜头获得的图像进行放大而已。
- 移轴镜头提供了一种消除建筑和风光照片中透视效果的方法，并能够改变画面景深。这种镜头只能提供有限的几种焦距和构图方式。
- 通过使用鱼眼镜头，能够将直线变成围绕中心弯曲的曲线。对构图而言，这可以形成独特的透视效果。
- Lensbaby类型的镜头提供了有选择地对画面中的某一部分进行对焦和改变景深的拍摄方式。

左上
超广角镜头的宽广视角使图像中包含了许多细节。11.5mm（APS 画幅），ISO200，2.5 秒，f/16。

左中
鱼眼镜头具有大约 180° 的视角范围，并且会将所有线条变成围绕中心点弯曲的曲线。这种特性使之成为一种有趣的创意选择。16mm 鱼眼镜头（全画幅），ISO100，1/50 秒，f/22。

左下
使用标准焦距的镜头拍摄，照片中的场景看上去和人眼所见差不多。34mm（APS 画幅），ISO250，1/160 秒，f/16。

上图
长焦镜头对于刻画场景中的细节而言最为理想。200mm（APS 画幅），ISO200，1/3 秒，f/8。

三脚架和快门线

我并不仅仅是推荐使用三脚架，而是觉得在许多不同的风光摄影条件下，它是必需品。尽管具有防抖功能的镜头和当前数码相机的高画质对手持相机拍摄而言提供了很多帮助，但使用三脚架对于弱光摄影以及最大化景深而言仍旧是必要的。另外，使用三脚架也是精细构图的前提，更是拍摄一系列包围曝光照片以便进行HDR处理的最佳方法。

对于三脚架而言，稳定性是必须具备的性能，但可以从眼平位置调整到接近地面的高度，才是一个三脚架被经常使用而不至于被放在角落里积灰的主要原因。我最喜欢的那款三脚架具有一个可调节的中轴，可以仅仅通过按下一个把手来调整竖直、水平或上下倾斜等各种位置。四节的碳纤维脚管能够很方便地锁定，并提供了可伸缩的高度，携带起来也更为方便。

说到连接相机和三脚架的云台，尽管种类很多，但对于风光摄影而言一个设计合理的球形云台是最好的选择。选择一个带有可旋转基座的球形云台，可以让你方便地将相机从水平方向调整到竖直方向，也可以很容易地调整到那些不常用的拍摄角度，例如一个能够将相机牢固锁定在任意位置并且可以提供前仰、侧转、倒置等各种角度的球形云台。对于相机的快装板而言，一个选择是L形的支架，可以在不需要重置云台和三脚架的情况下切换水平和

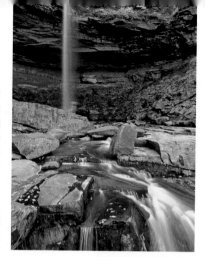

上图
三脚架对于拍摄柔和的水流动态效果是必不可少的。24mm（全画幅），ISO100，1秒，f/16。

竖直位置。另一种选择是卡钳式快装板，可以结合三脚架固定在任何位置，以提供更多的拍摄选择。

另外，快门线或无线遥控器在将相机固定在三脚架上时可以提供最佳的快门控制方式。遥控器应该能够触发快门，还要能将快门锁定在打开的状态以便进行超长时间的B门曝光。某些制造商在相机遥控器上提供了多种控制方式，包括多重曝光和定时功能。

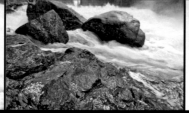

上图，从左到右

用于风光摄影的三脚架必须拥有足够的灵活性，能够方便地将相机从贴近地面的高度调整到拍摄者站立的高度来工作。图中是捷信（Gitzo）的探索者（Explorer）四节三脚架。

这是一张用左图中所展示的三脚架拍摄的照片。三脚架对于精细化构图是很有帮助的，同时也有助于在较慢的快门速度和较小的光圈下（出于获得最大化景深的需要）拍摄出非常清晰锐利的照片。

在三脚架的脚管上使用卡钳式快装板，并结合快门线让相机能够固定在某些特殊的位置。实时取景功能让你能够在一定的距离外进行构图。

三脚架的选择

- 价格通常和重量、强度和功能相关。
- 四节的脚架会稍微重一些，但在携带时更为方便。
- 碳纤维是用于三脚架脚管的最轻且强度最高的材料。
- 三脚架的脚管应当能够独立地移动和锁定，而不应该连接在中轴上。
- 脚架应当能够向外叉开直至和地面平行，以便用于贴近地面的拍摄。
- 可更换的三脚架脚钉能够让你根据需要使用尖钉、雪钉和橡胶头。
- 中轴底部的钩子让你有一个地方来悬挂重物，并且额外的重量能够在有风的情况下让三脚架更稳定。
- 最好选择一种防湿抗锈的脚管锁定系统。

三脚架云台

- 球形云台上的球体越大，就越容易锁定，在装载较重的相机和大型长焦镜头时也更安全。
- 标准化的快装板能够让你很容易地快速更换相机设备。

三脚架使用窍门

- 先伸长最下面一级脚管能够防止锁定机构受到沙子、灰尘和水的影响。
- 在咸水中使用之后要用清水把三脚架彻底冲洗一遍。
- 在使用三脚架时要关闭防抖功能，这样可以避免镜头在试图锁定某个被摄对象时造成图像模糊。
- 在使用微距或是长焦镜头拍摄时，要使用反光板弹起模式或曝光延迟功能。

滤镜、闪光灯和其他附件

用于风光摄影最常见的滤镜有：UV镜或天光镜、ND（中灰密度）镜、中灰密度渐变镜和偏振镜。我通常会把一片干净的UV镜或者天光镜装在镜头前面用来保护镜头，毕竟更换刮坏的UV镜比起把整个镜头换掉而言要简单得多。各种不同尺寸的镜头有相应卡口的特定滤镜架，这给使用滤镜拍摄提供了最灵活的选择（Cokin的P系列和Lee是最常用的品牌）。你也可以根据手中镜头的尺寸来购买单独的滤镜。

中灰密度渐变镜有一个可旋转的框架，可以根据需要进行调节。中灰密度渐变镜是平衡明亮的天空和地面风景之间色调的最佳选择，例如在拍摄日出日落或者雪地和沙滩的景色时便可使用中灰密度渐变镜。固定密度的ND镜，例如6档的ND镜可以用来延长曝光时间，拍摄一些具有特殊创意效果的照片。最好的ND镜是玻璃制的，并且没有任何偏色。

各种增效滤镜可以在拍摄现场增强图像效果，或者创造各种实验性效果。偏振镜有助于减少反光，增强JPEG图像的反差和色彩，并让RAW图像的后期处理更为容易。柔光镜能够增加柔和的效果。另外，还有色彩增强滤镜，各种金色、蓝色、红外、黑白滤镜，以及其他具有特殊色调和特殊效果的滤镜。

因为胶片是为特定色调范围的光线设计的，其动态范围相对较小，因此在拍摄时有必要使用滤镜来让最终图像具有平衡而悦目的色调效果。而对于数码相机而言，大多数滤镜效果能够在图像编辑软件中更简单地获得，例如通过RAW文件的后期处理就可以得到同样的效果。

下图
各种不同附件的集合。

下图
手持式测光表。

中图上
一个 Cokin 滤镜架和两片镜头适配片。

中图下
一对中灰密度渐变镜，一片为硬渐变、一片为软渐变。

下图
一片在滤镜架上可以上下滑动的滤镜，可用于精确定位。

设备

31

技术

拍摄

创意效果

编辑工作流

参考

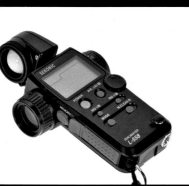

滤镜的选择

- UV镜或天光镜（保护镜头）
- 偏振镜（消除眩光和反光）
- 中灰密度渐变镜
- 固定ND镜/可变ND镜（增加曝光时间）
- 色彩增强滤镜
- 柔光镜（柔焦效果）
- 雾状效果滤镜
- 特殊效果滤镜（星光镜）
- 色调调整滤镜（黑白滤镜）
- 红外滤镜
- 近摄镜（用于近摄/微距摄影）
- Cokin P系列/Lee滤镜

左边是电子快门线，右边是手动快门线。

利用 L 形快装板，相机可以方便地在水平和竖直方向之间进行切换。

球形云台能够提供很高的灵活性。球体越大，流畅性和安全性就越高。

可充气的软袋式闪光灯反光板／柔光罩为需要补光的情况提供了一种轻量化和紧凑的解决方案。

　　除了必要的三脚架和快门线外，还有许多各式各样的附件可以为风光照片的拍摄提供帮助。闪光灯和反光板能够用来突出风光中的某些对象，达到特殊的光照效果。在少数需要使用闪光灯拍摄的情况下，相机的内置闪光灯已经完全够用了，而外接闪光灯具有独立的供电单元和能选择闪光方向的优点，也十分吸引人。闪光灯和头灯还可以用来在特定的对象上"绘制"出细微的人造光效果，这一般用于太阳落山之后。

　　罩式的接目放大镜能够放大显示屏幕上的图像，同时还能够遮挡外部的光线，让你在明亮的环境下更方便地观察屏幕。使用直角取景器可以在相机靠近地面的时候方便地构图。另外，尽管相机内置的测光系统对于大部分风光题材的拍摄而言已经足够了，但有些时候一台手持式测光表也还是有用的，而且它还能够测量入射光。

　　潮湿而多雾的天气非常适合拍摄有气氛的、富有艺术感染力的照片，因此最好能随身携带防雨罩。可以是专门出售的、一个上面开孔让镜头露出来的塑料袋，还可以使用一根两头有卡钳的可伸缩的杆子，一头装在三脚架上，另一头连接雨伞或是反光板。在无风的天气中，这可以为相机和拍摄者提供一定的保护。

　　其他可选的附件包括水下摄影所用的防水相机罩以及天文摄影中用来追踪星星移动的赤道仪等。水下相机罩既有便宜的塑料盒，也有价格比相机还高的专用产品。赤道仪也是如此，但有些最新最贵的型号并不一定能让你得到最好的拍摄效果，一种相对较为廉价的选择是用发条驱动的MusicBox EQ支架。另外你也可以使用Deep Sky Stacker这样的程序来把一系列包含星空的风光照片合成为一张，可以制作点状的星光，也可以制作星空轨迹效果。

　　另外，要确保相机包里随时都有一些备用的电池和存储

上图和下图
Lensbaby 为风光摄影提供了许多富有创意的效果。

卡,没有什么比眼睁睁地看着五光十色的大好风景却只能极力挖掘电池里仅存的最后一丝电力,或者删除存储卡里多余的照片以便腾出更多的空间这样的事情更令人抓狂的了。在完成拍摄之后,还应该有一个移动硬盘、数码伴侣或者一台笔记本电脑让你能够有地方来存储和编辑一天所拍摄的照片。

尽管感光元件具有自我清洁能力的技术能减少照片上的灰尘点,但有时候一个气吹对于清理感光元件上粘着的灰尘还是很有帮助的。还有更加高级的感光元件清理工具,不过你最好详细地研究一下,确保它们能够有效地清理你的器材,而不会对其形成损伤。

附件的选择

- 三脚架
- 遥控快门线
- 闪光单元
- 接目放大镜(用来观看显示屏)
- 直角取景器
- 便携式反光板
- 卡钳式装载系统
- 相机防雨罩
- 雨伞(防风)
- 闪光灯(头灯)
- 测光表
- 气吹
- 感光元件清洁工具套装
- 备用电池
- 备用存储卡
- 移动硬盘
- 笔记本电脑
- 防水箱
- 拍摄星空的EQ系统

户外装备和安全问题

如今的摄影包能够满足各种类型的摄影需要，从为即拍型相机设计的小型包，到挎包、双肩背包，以及为旅行设计的防水防震箱。在选择相机包的时候，要仔细考虑你需要携带的东西，包括户外装备和相机装备，以便有足够的空间来携带你所需要的一切。

在家里，我使用几个不同的包来容纳各种装备，而在外出拍摄时，我通常会选择一个包。如果是轻装简从的旅程，

我会使用一个能装下一台DSLR机身连同一支18-200mm或者11-16mm变焦镜头的相机包，而把剩下的那一支镜头放在包上挂着的镜头袋里。不过，我经常徒步旅行到需要拍摄的地点，对于这类高强度的拍摄任务我会选择使用组合型背包，它包括上方的一个可拆卸的帆布包，以及下方的相机包，能装下两台单反相机和一些镜头。可以将这套组合系统当作一个双肩背包来使用，而把帆布包换成一条肩带之后，装相机的部分就能够变成一个单肩挎包。

多年来，为了在山区环境中拍摄时保持舒适，我一直穿着多层衣物来保持温暖。在提供隔热效果的多层人造纤维衣物外面穿上防风、防水且透气的外衣和裤子，这种组合能让我在各种天气环境下保持舒适和干爽。要避免任何一层衣物出现棉布类的材质，因为一旦由于天气原因受潮，它干起来非常缓慢。当你感觉冷的时候就多穿一层，而在身体热起来时就把多余的衣物脱掉。

寒冷的天气对于相机设备而言会是一个考验。把处于较高温度环境中的相机转移到低温环境的时候不会有什么问题，但是把低温状态的相机转移到温度较高的环境则一定要注意，问题可能出在相机的内部——内部太过潮湿的

话会损坏电子元件。因此，在进入温暖的室内之前要把相机放在塑料袋或者相机包里，等到它的温度上升到室温时再让其暴露在空气中。

在野外拍摄时的安全事项

- 穿着人造纤维材质的衣服和防水透气的外衣来保证舒适。
- 根据不同的季节，需要穿着的衣物可能包括长衬衣裤、长外裤、衬衫、羊毛衣物、外套、手套、连指手套、帽子、面罩、帽盔以及各种鞋袜。
- 尼龙绑腿能够保护小腿和靴子不受雪地、碎石和昆虫的影响。
- 薄手套有助于在寒冷的环境中握持相机设备。

- 宽沿、防水透气的帽子能够针对日光、雨雪、蚊虫提供有效的防护，也可以用来作为相机的保护罩。
- 在偏僻的地区，徒步行走时最少四人一组以保证安全。
- 户外安全装备包括睡袋、泡沫软垫、露营袋、炉子、小水壶、头灯、地图、指南针、哨子、小段的绳子、便携小刀、额外的食物和水，以及备用衣物。
- 避免穿着任何棉质衣物。

寻找最佳拍摄位置

寻找合适的拍摄位置是"合适的时间,合适的地点"这一原则的主要组成部分。如果你了解一个地方,就能够方便地让自己到达合适的位置,但对于一个陌生的地方,要找到合适的时间和地点就更困难得多了。我倾向于找一张当地的区域地图作为向导,来帮助自己找到当地的路线和有机会拍到好照片的观察点,地图有助于将地形和等高线(山脉上的凹形曲线是山谷,凸起曲线是山脊,而紧密地挤在一起的线条是裸露的岩石和峭壁)变得可视化。在互联网上,Google Maps有一个选项可以给一块区域加上有明暗的浮雕效果和地形线。使用手持的区域地图和一台GPS(全球定位系统)设备是旅行的最佳选择,因为你可以很方便地用GPS获得自己所处的位置信息,同时也可以从地图上得到较大范围的地形信息。

设备和Google Earth上面的位置信息结合使用。Google Earth收集了拍摄地点的视觉影像信息,还可以用来对观察位置进行取样并通过放大到最大倍率来检查拍摄地点。此外,可以通过设置一天中的时间来显示风景中的阴影位置,以及特定地点日出日落的精确位置,同时还可以加载当地的天气情况。

Google Earth可以显示日出日落的位置,但目前它还没有显示月亮位置的功能。月球轨道有显著的变动,每个月月球在地平线上的起落位置相对于正东或正西方的变化非常大。我们通过在月球运行软件中检查起落时间的方位角(和指南针表头之间的夹角),可以比较简单地在Google Earth中估算出对于地球上的任何一点月亮会在地平线上的哪个位置出现。

到陌生的地方旅行时,互联网对于查找信息而言是必不可少的,可以研究当地的旅游网站,并寻找摄影和徒步旅行的指南、地图和小册子。通常我会查找自然类专题网站,野生动物保护网站,私人花园,站点,公共访问站点,国家、州立或省级公园网站,自然历史博物馆网站等,并且旅行信息中心经常可以提供拍摄地点的提示。你还可以和当地导游以及地区的登山或徒步俱乐部联系。此外,记得查一下每年和自然相关的事件的发生时间,例如花期、野生动物迁徙季节以及所有相关的问题。

技术

拍摄

创意效果

编辑工作流

参考

左图
尽管 Google Earth 能够提供拍摄地点的大致信息，但在合适的光线条件和天气条件下到达那个地方才能让你拍到独特的照片。阿迪朗达克公园，纽约州。24mm（全画幅），ISO100，1/2 秒，f/11。

下左图
在 Google Earth 中，使用滑块能够控制放大功能，将地图一直放大到地形模式。在这个模式下还可以显示 3D 效果，并使用指南针工具在地图上移动。此时你可以调整工具栏上的控件来模拟日出、日落以及阴影的状态。

下右图
Google Maps 提供了在线地图功能，通过选择"地形"还能将世界上的任何地方显示为带有阴影的浮雕地形效果。

技　术

拥有一大堆拍摄器材可能会让你获得许多拍摄机会，但明白拍摄原理以及有效应用这些原理才是控制每张照片的关键。拿着相机用P档到处拍确实能够得到一些还不错的照片，然而知道如何使用光圈和快门速度等原理可以让拍摄者更加自主地拍摄出好照片，而不是纯粹靠碰运气。

控制曝光结果的有四个因素——光圈、快门、ISO设置和曝光补偿，每一个因素都以不同的方式影响曝光。光圈大小决定了景深的大小，快门速度控制对运动的记录方式，ISO设置影响画面质量，而曝光补偿对曝光起到微调作用。光圈优先和快门优先自动曝光模式能够让拍摄者迅速改变所需的设置，以应对画面景深和运动效果的拍摄需要，而测光则由相机自动完成。使用曝光补偿功能和ISO设置可根据不同的光照条件调整曝光。

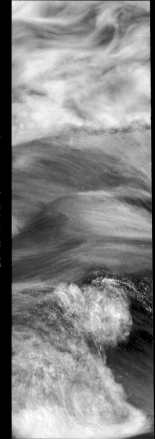

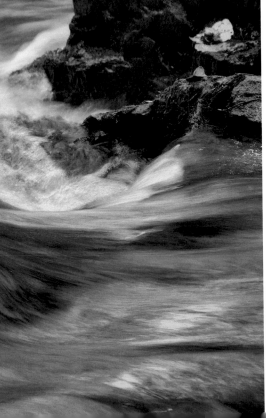

在景深对于画面表现至关重要的情况下，我使用光圈优先模式以及相机的多区分割测光模式。而当控制运动效果比较重要时，我选择快门优先模式，而让相机自动设置合适的光圈。因为景深对于我所拍摄的大多数风光照片而言都非常重要，因此我在大多数时候都使用光圈优先模式，少部分时间使用快门优先模式，而只有在夜间长时间曝光时才使用手动模式。

光圈和快门速度都会影响单位时间内通过镜头进入相机的光线量，而ISO设置可调整感光元件对光线的敏感度。通过调整ISO，在各种不同的光线条件下都可以使用特定的光圈和快门速度组合。相机的测光表是按照将所有色调平均为18%中灰色来设计的，曝光补偿功能提供了一种在场景的整体色调值高于或低于18%灰度时对曝光值进行正负向补偿的途径。

左图
在这幅照片中，我需要控制光圈、快门速度、ISO，同时也需要使用曝光补偿。105mm 的焦距需要足够小的光圈来让景深范围包含从最近的水域直到远处的岩石之间的所有有范围，而快门速度必须足够慢才能让水流呈现出动感效果，但又不能太慢，否则会让反射出来的高光色彩变得完全模糊。我使用了快门优先模式来让快门速度能够刻画出我所需要的水流细节，并提升ISO 确保在现场光环境下保持所需的光圈和快门速度，最后把曝光补偿设置为 +1/3EV，用来补偿整个场景。105mm（APS 画幅），ISO400，1/6 秒，f/11。

光圈和景深

光圈是镜头中间的一个圆孔形结构，包含一组叶片，用于调整圆孔的直径从而控制单位时间内通过镜头的光量。光圈用f档来衡量（f/2、f/2.8、f/4、f/5.6、f/8、f/11、f/16、f/22、f/32），这是镜头焦距和有效通光孔直径的比值。光圈每变一档，通过镜头的光线就加倍或者减半。更为重要的是，光圈的大小也决定了画面景深的大小。

景深和所使用的镜头的焦距直接相关，和感光元件的大小没有关系。镜头焦距越短，相应的景深就越大。对于特定的焦距，无论是变焦镜头还是定焦镜头其景深都是一样的。当镜头的光圈全开时，镜头对焦的那个距离上的一切都是清晰合焦的，而这个对焦平面之前和之后的任何东西都会有不同程度的模糊。

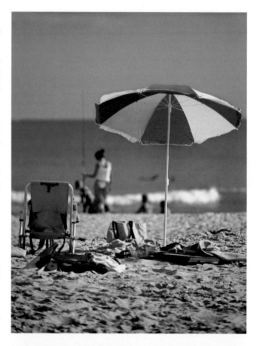

对页图

视角最广、焦距最短的镜头具有最大的景深。使用10mm焦距的镜头拍摄，这张照片的景深范围从三英寸直到无穷远。10mm（APS画幅），ISO 200，1/250秒，f/22。

右图

长焦镜头非常适合将场景中某个特定的细节突出出来，这缘于它较小的景深。170 mm（全画幅），ISO100，1/400秒，f/8。

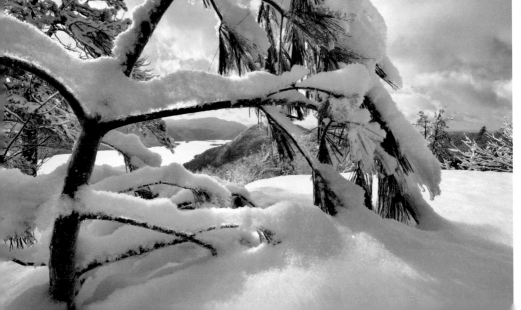

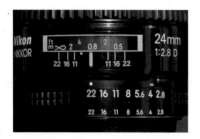

上图

要使用镜头上的超焦距标记,把所需景深范围的最远距离和所使用的光圈刻度对齐。在景深范围内最近的点将会出现在右侧。在图中这支 24mm 镜头的 f/22 光圈上,当实际对焦平面设定在 3 英尺时,景深范围从 1.5 英尺直到无穷远。

f/22(70-200mm f/2.8 变焦镜头)

将变焦镜头的焦距拉到 200mm,光圈设置为最小,并将焦点对准马利筋的中央,植株周围的所有细节都位于景深范围内,但背景中的内容也已经清晰到了足以干扰主体的程度。

将镜头的光圈设定到最小时,感光元件上所接收到的散射光会比较少,因此焦平面前后的影像会更加清晰。学习如何使用超焦距设置很大程度上改变了我在风景照片中所使用的构图方式。通过结合小光圈和超焦距,可以把镜头更接近被摄对象,从而获得更有冲击力的构图。

当使用定焦镜头拍摄时,我经常把镜头设置为超焦距状态。通过将镜头调整到小光圈,并将焦点设置到无穷远,就能在拍摄靠近相机的对象时得到更大的景深,但稍微超过焦平面的那部分景深就损失了。

f/8（70-200mm f/2.8 变焦镜头）

f/2.8（70-200mm f/2.8 变焦镜头）

使用中等光圈并对焦在植株的中央，整个植株
从前到后都位于景深范围内，而背景也足够柔
和，因此和前景的细节并不会过分冲突。

将焦距设定为 200mm，并全开光圈，背景
非常美丽而柔和，但极浅的景深只能允许一
个非常狭窄的平面合焦，因此马利筋植物前
方和后方的蓬松状结构都在景深之外而显得
有些模糊了。

把无限远刻度对准所使用的光圈刻度，反方向对应的光圈刻度就标示了景深的最近距离点，而位于刻度中央的合焦点就是超焦距点。

对页图表显示了在不同镜头上设置超焦距的方法。图表中的所有设定都使用了无限远作为最远的对焦点。如果你的镜头上有对焦距离标尺的话，就可以用它来设置超焦距。如果镜头上没有对焦距离或者超焦距刻度，就需要在使用特定光圈和焦距的情况下对准和图表中所示距离相一致的对象来对焦，从而得到超焦距点。

当你使用较小的光圈时，可能会因为光圈叶片所造成的衍射现象而让图像产生一定的模糊，模糊程度和所使用的镜头有关。我使用的都是高质量的镜头，因而多年来即使在使用f/22光圈拍摄的图像上也没有出现什么问题。

景深的窍门

○ 当需要控制景深时，使用光圈优先模式。选择你需要的光圈值，让相机来设定相应的快门速度以得到最佳的曝光效果。

○ 镜头的焦距越短，景深越大。

○ 景深的大小和镜头的焦距有关，和相机的画幅没有关系。

寻找超焦距点

○ 对准最近的对象对焦，并记下镜头刻度上的距离信息。

○ 然后对准最远的对象对焦，并记下距离信息。

○ 将你的实际对焦点设定在最近和最远对焦点所对应的距离刻度的中间。

○ 拍摄照片并在显示屏上查看效果。

○ 放大图像并检查从最近到最远的对象是否都具有相近的清晰度。

○ 如果最近或最远的对象中有一个在景深范围内而另一个不在，那么把超焦距点向着焦外那个对象的方向调整。

○ 如果两个对象都在景深之外，则缩小光圈。

○ 如果你已经使用了最小光圈，而最近和最远对象仍旧没有在景深范围之内，则说明你的构图方式已经超出了所用焦距的景深限度。

如果需要的景深超出了所使用镜头的物理限制，那么有两种选择

○ 使用更短的焦距并重新构图。

○ 拍摄一系列图像，让对焦点在整个拍摄范围内移动，然后用Photoshop等软件进行数码合成，以扩展景深。

超焦距对焦距离表

下面表格默认的景深范围从可能的最近对焦点直到无穷远。

NF 是近对焦点（景深范围内最近的一点）。

HF 是超焦距点，即在给定的光圈设置下，为了得到能够覆盖从最近对焦点直到无穷远的景深，你需要对焦的实际位置。

		f/1.4		f/2		f/2.8		f/4		f/5.6		f/8		f/11		f/16		f/22		f/32	
		英尺&英寸	米	英尺&英寸	米	英尺&英寸	米	英尺&英寸	米	英尺&英寸	米	英尺&英寸	米	英尺&英寸	米	英尺&英寸	米	英尺&英寸	米	英尺&英寸	米
10mm	HF	8'3"	2.53	5'10"	1.79	4'2"	1.26	2'11"	0.89	2'1"	0.63	1'6"	0.45	1'0"	0.32	0'9"	0.22	0'6"	0.16	0'4"	0.11
	NF	4'2"	1.26	2'11"	0.89	2'1"	0.63	1'6"	0.45	1'0"	0.32	0'9"	0.22	0'6"	0.16	0'4"	0.11	0'3"	0.08	0'2"	0.06
12mm	HF	11'11"	3.64	8'5"	2.57	6'0"	1.82	4'3"	1.29	3'0"	0.91	2'1"	0.64	1'6"	0.45	1'1"	0.32	0'9"	0.23	0'6"	0.16
	NF	6'0"	1.82	4'3"	1.29	3'0"	0.91	2'1"	0.64	1'6"	0.45	1'1"	0.32	0'9"	0.23	0'6"	0.16	0'4"	0.11	0'3"	0.08
14mm	HF	16'3"	4.95	11'6"	3.50	8'1"	2.48	5'9"	1.75	4'1"	1.24	2'10"	0.88	2'0"	0.62	1'5"	0.44	1'0"	0.31	0'9"	0.22
	NF	8'1"	2.48	5'9"	1.75	4'1"	1.24	2'10"	0.88	2'0"	0.62	1'5"	0.44	1'0"	0.31	0'9"	0.22	0'6"	0.16	0'4"	0.11
16mm	HF	21'3"	6.47	15'0"	4.57	10'7"	3.23	7'6"	2.29	5'4"	1.62	3'9"	1.14	2'8"	0.81	1'10"	0.57	1'4"	0.40	0'11"	0.29
	NF	10'7"	3.23	7'6"	2.29	5'4"	1.62	3'9"	1.14	2'8"	0.81	1'10"	0.57	1'4"	0.40	0'11"	0.29	0'8"	0.20	0'6"	0.14
18mm	HF	26'10"	8.18	19'0"	5.78	13'5"	4.09	9'6"	2.89	6'9"	2.05	4'9"	1.45	3'4"	1.02	2'4"	0.72	1'8"	0.51	1'2"	0.36
	NF	13'5"	4.09	9'6"	2.89	6'9"	2.05	4'9"	1.45	3'4"	1.02	2'4"	0.72	1'8"	0.51	1'2"	0.36	0'10"	0.26	0'7"	0.18
20mm	HF	33'2"	10.1	23'5"	7.14	16'7"	5.05	11'9"	3.57	8'3"	2.53	5'10"	1.79	4'2"	1.26	2'11"	0.89	2'1"	0.63	1'6"	0.45
	NF	16'7"	5.05	11'9"	3.57	8'3"	2.53	5'10"	1.79	4'2"	1.26	2'11"	0.89	2'1"	0.63	1'6"	0.45	1'0"	0.32	0'9"	0.22
24mm	HF	47'9"	14.6	33'9"	10.3	23'10"	7.27	16'10"	5.14	11'11"	3.64	8'5"	2.57	6'0"	1.82	4'3"	1.29	3'0"	0.91	2'1"	0.64
	NF	23'10"	7.27	16'10"	5.14	11'11"	3.64	8'5"	2.57	6'0"	1.82	4'3"	1.29	3'0"	0.91	2'1"	0.64	1'6"	0.45	1'1"	0.32
28mm	HF	65'0"	19.8	45'11"	14.0	32'6"	9.90	23'0"	7.00	16'3"	4.95	11'6"	3.50	8'1"	2.47	5'9"	1.75	4'1"	1.24	2'10"	0.88
	NF	32'6"	9.90	23'0"	7.00	16'3"	4.95	11'6"	3.50	8'1"	2.47	5'9"	1.75	4'1"	1.24	2'10"	0.88	2'0"	0.62	1'5"	0.44
35mm	HF	101'	30.9	71'9"	21.9	50'9"	15.5	35'11"	10.9	25'4"	7.73	17'11"	5.47	12'8"	3.87	9'0"	2.73	6'4"	1.93	4'6"	1.37
	NF	50'9"	15.5	35'11"	10.9	25'4"	7.74	17'11"	5.47	12'8"	3.87	9'0"	2.73	6'4"	1.93	4'6"	1.37	3'2"	0.97	2'3"	0.68
50mm	HF	207'	63.1	146'	44.6	103'	31.6	73'3"	22.3	51'9"	15.8	36'7"	11.2	25'11"	7.89	18'4"	5.58	12'11"	3.95	9'2"	2.79
	NF	103'	31.6	73'3"	22.3	51'9"	15.8	36'7"	11.2	25'11"	7.89	18'4"	5.58	12'11"	3.95	9'2"	2.79	6'6"	1.97	4'7"	1.40
72mm	HF	429'	131	303'	92.6	214'	65.5	151'	46.3	107'	32.7	75'11"	23.1	53'8"	16.4	38'0"	11.6	26'10"	8.18	19'0"	5.79
	NF	214'	65.5	151'	46.3	107'	32.7	75'11"	23.1	53'8"	16.4	38'0"	11.6	26'10"	8.18	19'0"	5.79	13'5"	4.09	9'6"	2.89
105mm	HF	913'	278	645'	197	456'	139	322'	98.4	228'	69.6	161'	49.2	114'	34.8	80'9"	24.6	57'1"	17.4	40'4"	12.3
	NF	456'	139	322'	98.4	228'	69.6	161'	49.2	114'	34.8	80'9"	24.6	57'1"	17.4	40'4"	12.3	28'7"	8.70	20'2"	6.15
150mm	HF	1864'	568	1318'	402	932'	284	659'	201	466'	142	329'	100	233'	71.0	164'	50.2	116'	35.5	82'5"	25.1
	NF	932'	284	659'	201	466'	142	329'	100	233'	71.0	164'	50.1	116'	35.5	82'5"	25.1	58'3"	17.7	41'2"	12.6
200mm	HF	3314'	1,010	2343'	714	1657'	505	1171'	357	828'	253	585'	179	414'	126	292'	89.3	207'	63.1	146'	44.6
	NF	1657'	505	1171'	357	828'	253	585'	179	414'	126	292'	89.3	207'	63.1	146'	44.6	103'	31.6	73'3"	22.3

快门和动态效果

你所拍摄的每一张照片只有两种可以调节的物理参数。光圈大小决定了单位时间内通过镜头的光量，而相机的快门速度通过改变感光元件的曝光时间来控制实际到达感光元件的光量。

可以从两个角度来理解这个过程。第一，快门速度控制了正确曝光一张照片所需要的光量。第二，也是在大多数情况下更为重要的一点，曝光的时间长度决定了照片中的动态过程是怎样呈现的。

控制快门速度最简单的方式是使用快门优先模式，在这种模式下你能够选择快门速度，而让相机来决定相应的光圈大小。

在手持相机拍摄照片时，为了能够拍摄到足够清晰度的照片，

有一条原则，那就是选择一个至少比镜头焦距的倒数更快的快门速度。当前的防抖技术使你能够使用比推荐的安全快门速度低2档到5档的速度来拍摄，然而这样慢的快门速度不足以消除被摄对象运动所造成的动态模糊。另外，结合等效焦距来考虑快门速度也是很有必要的。例如，一支85mm的镜头用在感光元件转换倍率为1.5倍的相机上时，其等效焦距为135mm，因此快门速度至少应该为1/135秒。

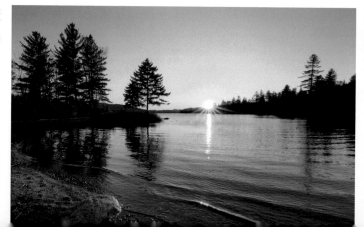

右图
对于 f/16 的小光圈以及 1/100 秒的快门速度而言，场景光线的亮度刚好足够。这样的参数设置能够保证足够的景深大小，并清晰刻画出水面波纹的细节。为了得到一张清晰而干净的照片，我使用了低感光度（ISO250）。

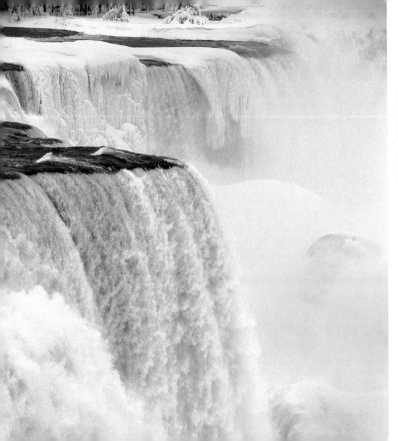

左图

在需要展示瀑布的力量感时，最好使用 1/60 秒左右的快门速度来拍摄，这样既能够定格瀑布顶端的流水，又能够让画面下方的水流呈现出一定的动感效果。使用长焦镜头时可能需要更高的快门速度，而对于超广角镜头而言稍慢一些的快门速度会更好。60mm（全画幅），ISO 100，1/60 秒，f/11。

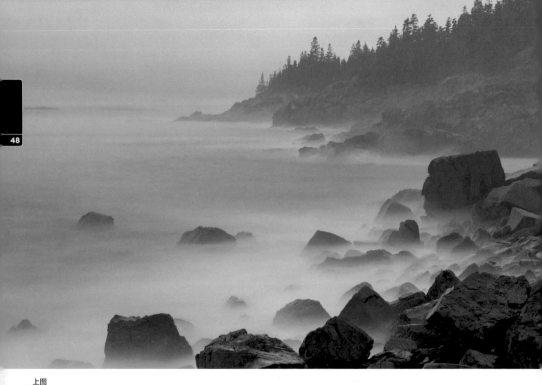

上图

对于流水而言，采用超长的曝光时间能够得到非常柔美的画面效果。这张采用 25 秒曝光的照片是在微弱的光线条件下拍摄的。52mm（APS 画幅），ISO200，25 秒，f/11。

　　为了得到所需的画面清晰度，我们总是需要把焦距和快门速度放在一起考虑。运动速度更快的对象和更长的镜头焦距可能需要更快的快门速度才能定格运动的过程。原则是，当被摄对象的移动方向垂直于视线时，所需的快门速度要比该对象正面朝向你运动时快两档，如果被摄对象的运动方向和视线夹角为45°时则快一档。例如，对于200mm的镜头来说，1/200秒的快门速度能够得到一张清晰的照片，那么1/400秒的快门速度可以定格45°方向的运动过程，而1/800秒的快门速度则可以定格侧向穿越画面的被摄对象。

　　如果想要营造动态模糊效果，则需要使用比能够定格画面的快门速度至少慢3到4档的快门速度。在风光摄影中，慢速快门最常见的应用是让流水的效果变得比较柔美。把相机固定在三脚架上，使用1/8秒或更慢的快门速度足以在几乎所有焦距下模糊水流。曝光时间越长，运动效果就越模糊。另一种表现运动的方式是平移相机。这个方法的关键是"跟踪"被摄对象，并使用比定格被摄对象所需的快门速度更慢的快门速度来拍摄。平移的方法在本书第156页会做进一步的讨论。

上左图

当我在菊花丛中拍摄大王蝴蝶时，偶尔会有风吹过。我采用 f/22 的光圈，并把快门速度放慢到 1/15 秒，然后观察画面效果。

上中图

把光圈开到 f/8，让大王蝴蝶从前景和背景的花丛中凸显出来。将快门速度提高到 1/250 秒，保证了蝴蝶的影像清晰，尽管在拍摄过程中有一点轻微的移动。

上右图

1/6 秒到 1/8 秒左右的快门速度对于刻画水流的动态效果是非常合适的，同时也能保留一些细节。曝光时间过长会让水面上高光反射区域的清晰度下降。

ISO选项

ISO设置能够改变相机感光元件对光线的敏感程度。如同胶片速度一样，低ISO值表示感光元件对光线的敏感度较低，并需要更长的曝光时间，而较高的ISO设置能够用于光线较弱的环境。和胶片类似，噪点最少、清晰度最高的图像总是来自低ISO，而高ISO设置所得到的照片的边缘细节较模糊，且在中间调和阴影部分会有数量不一的噪点。

能够调整每一张照片的ISO设置有一个好处，那就是在各种光线下都能够用特定的光圈和快门速度组合来拍摄，这同样也意味着你能够在各种多变的环境中更容易地进行拍摄。照片的感光度范围通常在ISO50到ISO1600之间，而大多数数码单反相机的ISO设置为ISO100以上直到ISO6400。将ISO数值加倍或减半等同于对曝光做一档的调整。根据不同的相机型号，ISO设置的范围可能从低至ISO50直到ISO102400，这样的数字随着感光元件技术的不断进步还会进一步提高。

我倾向于使用相机默认的低ISO来拍摄（通常是ISO 200），而只在需要的时候调整ISO设置。对于较慢的快

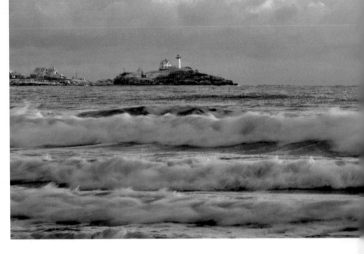

上图

在使用200mm 焦距的情况下，需要 f/22 的光圈来让前景的波浪和远处的灯塔全部位于景深范围内。为了得到能够让波浪呈现为动态模糊效果的1/10 秒的快门速度，我把 ISO 降低到了 125。

门速度，我会使用较低的ISO设置。如果需要更高的快门速度，却不能把光圈调到更大，我才会使用更高的ISO值，来使感光元件对光线的敏感度更高。对于任何拍摄环境，从明亮的白天直到夜晚，我都会这样做。尽管用高ISO值拍摄的照片可能没有极为清晰的细节，但至少我能够拍摄到以前用胶片无法获得的照片。

右图

太阳从地平线上升起，却还没有照亮树梢。把 ISO 降低到 100，并使用 f/22 的光圈，我得到了五秒的曝光时间——足够柔化湍流的细节，并着重刻画出舒缓的漩涡里的环流。

右下图

同样使用 200mm 的镜头，我需要较高的快门速度用来确保在这张手持拍摄的照片中将运动凝固下来，同时还要保证足够小的光圈，让岩石、鸭子和大部分的水面都位于景深内。唯一能够保证 1/250 秒的快门速度和 f/16 的光圈的方法是将 ISO 提升到 800。

创造最好的曝光

相机的标准测光模式包括点测光、中央重点评价测光和评价测光模式。点测光对某一特定位置的色调值进行测量。而中央重点评价测光对整个场景的色调值取平均数，并让中央部分的权重大于周围部分。评价测光读取整个画面不同区域的色调值，并在选择曝光值时平衡考虑每个分区的情况。

所有的测光模式都被设计为将测量区域的色调值视为18%灰色，并据此设定曝光参数。如果你让相机来决定曝光，那么一张整个区域都是白色的照片就会因欠曝而成为中灰色，而深色调的阴影区域会因为过曝成为18%灰度，而不会呈现出暗色的阴影效果。

在典型的晴天天气下，蓝天、绿草以及树叶的颜色都差不多为18%灰度。阴影区域会比18%灰色更暗，而白色云彩会比18%灰更亮。使用评价测光的话，暗部和亮部区域的色调值会被平衡，从而使相机能够正确地对场景测光。

接下来，我们考虑沙滩或雪地的场景。天空是蓝色的，并带有一些白色云彩。有几棵树或者一条带状的蓝色海洋，但前景却是大片明亮的浅色沙滩或者白雪，色彩比18%灰要亮得多。在这种情况下，相机会把天空、水面、树木以及云彩的色调值平均为18%灰，但同时也会让沙滩或白雪欠曝，将它们也变成18%灰。其结果就是得到一张

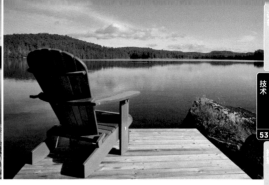

对页图

在整个场景较亮的情况下，相机仍旧会根据 18% 灰色的平均色调来测光。图中的雪景需要在评价测光结果的基础上增加大约一档左右的曝光补偿，这样才能将白雪还原成白色。

上左图

尝试观测一个场景中各种色调的平均值和 18% 灰色有多接近，然后根据需要使用正向或负向曝光补偿来修正相机的默认曝光值。

上右图

黑白图像对于展现各种颜色的色调值是很有帮助的。蓝色的天空、水面倒影以及阳光下的岩石差不多都是 18% 灰的色调。树林由于早晨的光线较弱和阴影的关系要暗一些，但它们的色调和白云恰好可以互补。椅子和岩石上的阴影部分、木质码头地板的浅色形成平衡。整个场景的平均亮度差不多恰好是 18% 灰色。

比真实效果暗的照片，其中天空是很深的蓝色，而白雪或沙滩变成和泥土一样的颜色，这是因为相机试图将明亮的前景变成18%灰度，因而让整个画面都偏暗了。

调整曝光最简单的方法是使用曝光补偿功能。不管你喜好哪一种测光方式，如果图像看上去太暗，就可以使用正向补偿来让它变亮一些。反过来，如果图像太亮，就用负向补偿来压暗。根据高光或阴影区域的大小，一个场景可能需要多至两档的正向或负向补偿。

通常，我拍摄大多数照片时都使用评价测光模式。我会检查图像上各种细节处的色调值，并判断平均色调和18%灰色有多接近，然后根据需要进行正向或负向的曝光补偿，并在必要的情况下以此为基础向两个方向进行至少一档的包围曝光。

曝光值表

ISO和曝光值（EV）、光圈、快门速度之间的关系。

| ISO设置 | | | | | | | 光圈 | | | | | | | | | | |
50	100	200	400	800	1600	3200	f/1.0	f/1.4	f/2.0	f/2.8	f/4	f/5.6	f/8	f/11	f/16	f/22	f/32
			20	19	18	17										8000	4000
		20	19	18	17	16									8000	4000	2000
	20	19	18	17	16	15								8000	4000	2000	1000
20	19	18	17	16	15	14							8000	4000	2000	1000	500
19	18	17	16	15	14	13						8000	4000	2000	1000	500	250
18	17	16	15	14	13	12					8000	4000	2000	1000	500	250	125
17	16	15	14	13	12	11				8000	4000	2000	1000	500	250	125	60
16	15	14	13	12	11	10			8000	4000	2000	1000	500	250	125	60	30
15	14	13	12	11	10	9		8000	4000	2000	1000	500	250	125	60	30	15
14	13	12	11	10	9	8	8000	4000	2000	1000	500	250	125	60	30	15	8
13	12	11	10	9	8	7	4000	2000	1000	500	250	125	60	30	15	8	4
12	11	10	9	8	7	6	2000	1000	500	250	125	60	30	15	8	4	2
11	10	9	8	7	6	5	1000	500	250	125	60	30	15	8	4	2	1"
10	9	8	7	6	5	4	500	250	125	60	30	15	8	4	2	1"	2"
9	8	7	6	5	4	3	250	125	60	30	15	8	4	2	1"	2"	4"
8	7	6	5	4	3	2	125	60	30	15	8	4	2	1"	2"	4"	8"
7	6	5	4	3	2	1	60	30	15	8	4	2	1"	2"	4"	8"	15"
6	5	4	3	2	1	0	30	15	8	4	2	1"	2"	4"	8"	15"	30"
5	4	3	2	1	0	-1	15	8	4	2	1"	2"	4"	8"	15"	30"	1'
4	3	2	1	0	-1	-2	8	4	2	1"	2"	4"	8"	15"	30"	1'	2'
3	2	1	0	-1	-2	-3	4	2	1"	2"	4"	8"	15"	30"	1'	2'	4'
2	1	0	-1	-2	-3	-4	2	1"	2"	4"	8"	15"	30"	1'	2'	4'	8'
1	0	-1	-2	-3	-4	-5	1"	2"	4"	8"	15"	30"	1'	2'	4'	8'	16'
0	-1	-2	-3	-4	-5	-6	2"	4"	8"	15"	30"	1'	2'	4'	8'	16'	32'
-1	-2	-3	-4	-5	-6		4"	8"	15"	30"	1'	2'	4'	8'	16'	32'	64'
-2	-3	-4	-5	-6			8"	15"	30"	1'	2'	4'	8'	16'	32'	64'	128'
-3	-4	-5	-6				15"	30"	1'	2'	4'	8'	16'	32'	64'	128'	
-4	-5	-6					30"	1'	2'	4'	8'	16'	32'	64'	128'		
-5	-6						1'	2'	4'	8'	16'	32'	64'	128'			
EV（曝光值）							快门速度（秒和分钟的倒数）										

选定EV值和ISO值，然后沿着行方向选择相应的快门速度和光圈设置。

EV表（ISO100时的曝光值）

下列表出了一系列常见的风光环境以及它们相对应的曝光值。利用这些曝光值，你就能够确定在任何光线条件下应该使用的曝光参数。所有这些设置都基于整数的档位。

EV	典型的场景		EV	典型的场景
-6	星光照耀的夜空		+6-+7	集市和公园里的光线
-5	新月月光、微弱的曙光		+7-+8	明亮的街景，黄昏和黎明
-4	四分之一满月、中等强度的曙光		+9-+11	日出之前或日落之后
-3	满月光、明亮的曙光		+12	阴天，或阳光下的阴影
-2	雪地里的满月光		+13	多云，无阴影的明亮处
-1-+1	夜晚的城市全景（各种强度的光线）		+14	有薄雾的阳光，柔和的阴影，或位置很低的太阳
+2	远处的明亮建筑		+15	头顶的明亮日光和清晰的阴影
+3-+5	建筑物上的泛光灯和路灯		+16	雪地或沙地上的明亮日光
			+17-+20	太阳光的镜面反射，直射的人造光源

确定曝光的另一种方法是使用灰卡或是你的手掌来确定参数，因为阴影处的手掌或灰卡的测光读数和照片上18%灰色调部分的读数非常接近。让灰卡或手掌占据整个取景画面，然后调整并锁定曝光值，重新构图、拍摄照片并根据需要进行包围曝光。

"阳光十六法则"是一种在没有测光表的情况下确定曝光参数的指导方针。在一个能够投射出清晰阴影的明亮晴天，使用f/16的光圈以及1/ISO的快门速度，能够得到最佳的曝光。注意曝光值表上的参数，明亮的晴天具有EV15的曝光值。在对页表格中，在ISO100这一行查找到15，顺着它一直找到1/125秒，然后就能得到f/16。

尽管通常使用相机的自动测光功能会比较方便，但在有些时候使用EV表会比较有帮助。当太阳或其他的明亮光源位于画面内时；或者在月光或夜晚时的人造光源下工作，即环境光的亮度低于相机的测光表能够测量的最低值时，可以用这个表来估算大概的曝光设置。首先根据不同的光线条件估算EV值，然后从表上选择相应的ISO值、光圈值和快门速度。

在对日出或日落场景进行测光，并且太阳位于画面内时，需要一档或更高的正向曝光补偿来平衡太阳本身的亮度。当太阳在地平线下方时就需要负向曝光补偿来捕捉天空的色彩，因为相机会在前景的暗色调和明亮的天空之间取得平衡。直接对准天空的云彩来测量日落时的光线能够很好地表现天空色彩和细节。

剪影效果是通过在明亮的背景下让前景欠曝得到的。在高反差的环境下通过使用负向曝光补偿，或者根据明亮的背景来曝光而让前景发暗或变黑，就能很容易地得到这种效果。

右图

拍摄于暴风雪后的暮光下。当时空气具有很好的柔和度，圣诞装饰上的灯光和背景光线之间的色调平衡也非常理想。拍摄时要使用包围曝光并检查曝光数据，因为相机的测光系统会倾向于让这样的图像欠曝，原因是光线主要位于图像的中央部位。20mm（APS画幅），ISO 200，5秒，f/8。

使用曝光补偿

- 在自动控制的任何曝光模式下都能使用（光圈优先、快门优先或者程序自动曝光）。

- 在拍摄高亮度的对象时使用，例如白雪、日照下的沙地、白色的汽车或者白砖墙。

- 播放照片并检查直方图。照片很有可能比期望的要暗一些，而直方图会显示较亮的色调在靠近中间的位置。

- 调整曝光补偿为1档正向补偿，并拍摄一张照片，然后调整为2档正向补偿，再拍摄一张。

- 播放每一张照片，检查直方图和曝光数据，并看看哪一张和你眼睛所看到的效果最为接近。同样可以拍摄较暗的对象做同样的实验，用负向曝光补偿重复上面的操作。

上图
选择曝光参数的过程中需要了解相机的测光方式以及你所观察到的场景中的色调和 18% 灰度之间的关联。20mm（全画幅），ISO100，1/50 秒，f/22。

曝光提示

- "阳光十六法则"：在能够形成清晰阴影的晴天，正确的曝光值是1/ISO秒的快门速度和f/16的光圈。
- 相机的测光表基于18%的灰度来测光。
- 如果照片太暗，使用正向曝光补偿；如果太亮，则使用负向曝光补偿。
- 日出/日落：当太阳位于画面内时，要使用一定的正向补偿。当太阳落到地平线以下时，使用负向补偿，或者直接对准云层来测光并使用该参数拍摄。
- 对于数码图像来说最好稍微过曝一些，从较暗的图像中拉亮细节会造成中间调和阴影部分出现噪点。不过，要保留足够的亮部细节。
- 在播放照片时打开"高亮显示"功能，可以很容易地看到任何过曝的部分。
- 在复杂的光照条件下，通过对准一张灰卡或者手掌测光来检查曝光时，要在和照片中的主体处于同一平面的位置上。
- 包围曝光！包围曝光！包围曝光！确保你在一张照片或一系列照片中获得所需的动态范围的最佳方法就是通过用涵盖至少一档范围的过曝和欠曝来包围拍摄同一场景。
- 最好的照片是有着最佳曝光的照片，如果信息已经丢失，你没有办法找回任何高光或是阴影部分的细节。

白平衡

调整白平衡会影响到一张照片整体的色调。每种光照环境都有自身特定的色彩，我们的眼睛拥有自己的"白平衡"。在某些场景中，大多数相机会忠实地记录下实际的色彩（可能不自然），而我们的眼睛所看到的效果却非常自然。

相机的白平衡设置会影响到机内处理的 JPEG 或 TIFF 文件，但对大多数相机而言，并不会影响 RAW 文件。

我主要用 RAW 格式拍摄，在大多数情况下都把白平衡设为"自动"，因为在图像编辑软件中调整 RAW 文件的色彩平衡是很容易的，并且也提供了更大范围的调整空间。

尽管自动白平衡设置能够应付许多以 JPEG 和 TIFF 格式拍摄的情况，但在不同的环境下观察并理解光线的整体色调仍然不无裨益。任何能够反光的物体，其色相都会和照在它上面的光线相一致。在蓝天下，阴影也具有偏蓝的色调，尤其当场景被白雪覆盖时。在日出和日落前后的时

下图
雾天的色调整体上是蓝色的。自动白平衡对用 RAW 文件拍摄来说没有问题，但当使用 JPEG 文件格式时，最好使用阴天白平衡模式来拍摄。

下图
白炽灯的灯光会为场景增加暖色调，此时则需将白平衡调整为白炽灯模式。

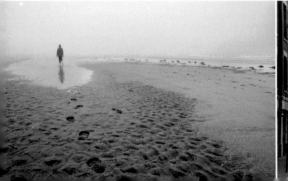

上图

这张照片中除了阳光，什么都有了——蓝调的暮色、白炽灯光以及荧光灯的光线。这种场合很适合用 RAW 格式文件拍摄，这样可以在图像编辑软件中微调每一种色调。

不同光源的色温

1000K~2000K 烛光

2500K~3500K 白炽灯泡（家用型）

3000K~4000K 日出/日落（天空清朗时）

4000K~5000K 荧光灯

5000K~5500K 电子闪光灯

5000K~6500K 清朗的日光（太阳在头顶）

6500K~8000K 柔和的阴天

9000K~10000K 阴影或阴天

- 10,000 -
- 9,000 -
- 8,000 -
- 7,000 -
- 6,000 -
- 5,000 -
- 4,000 -
- 3,000 -
- 2,000 -
- 1,000 -

色温

将相机里的色温值调整到不同光线所对应的色温值能够让图像的整体氛围比较自然。许多相机上提供的预置白平衡模式提供了一种便捷的方法让JPEG文件适应变化的光照条件。

间，整个场景整体上都是处在阴影中的，并且和天空的光线具有同样的色相。阴天的天空会过滤掉日光中较为温暖的色调，让风景呈现出偏蓝的色调。

注意一下上面的图表中和不同的光照环境相对应的总体色调。相机的白平衡既能够使用预置选项来设定，也能够根据上表来手动设定色温，从而让画面呈现出总体自然的色调。大多数相机还具备白平衡包围曝光的功能，你可以现场检查图像的效果并进行调整，也可以在事后选择效果最好的图像。

还可以用灰卡来设定白平衡。一种方法是拍摄一张画面中有灰卡的照片，用于之后在Photoshop中使用拾色器时作为参考。另一种方法是拍摄充满整个画面的灰卡，并据此来调整白平衡。当然，最终的调整结果取决于你想要表达的效果。

理解直方图

直方图通过图形的方式显示了特定信息的分布情况。在摄影中，直方图表示了每张照片总体的色调分布。因为直方图是确定一张照片的曝光是否恰当的最重要的方式，因而最好检查你所拍摄的每一张照片的直方图。另外，尽管能够检查每一种颜色通道（RGB）各自的直方图，但亮度的直方图仍旧是最方便使用的。

读懂直方图是相当容易的。直方图的最左统一代表纯黑（0），最右边代表纯白（255），两者之间的曲线的波峰和波谷显示了整个图像上色调的分布情况。

例如，如果图像中主要以中间色调为主，则直方图的中间就会比较高。而如果图像中有大量的亮色调和暗色调，直方图就会在左端比较高，中间是低谷，而在右端重新升高。

查看直方图时，最需要检查的是左右两端。如果直方图的曲线在没有到达任何一端就下降直至停止，那么在图像的高光和（或）阴影部分就具备一定的细节。而如果曲线一直延续到黑色或白色端，甚至在某一端形成犄角，那么说明色调信息被截断了，这意味着图像中某些部分完全没有细节，会呈现出纯白或纯黑色。

在柔和光线下拍摄的照片更容易让曲线均匀地分布在直方图的范围内，并且很有可能具有非常狭窄的色调宽度，不会靠近黑色或白色中的任何一端。然而，在较为明

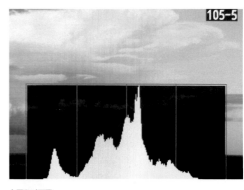

上图和对页图
一幅图像的动态范围不一定会从黑色端一直延伸到白色端。这张包含云彩和海洋的照片只有6档的动态范围。

亮或者比较强烈的光线下拍摄的照片很有可能包含超出数码感光元件所能捕获的色调范围的值，这时你就只能选择要么在阴影处产生更多的黑色，要么在高光处产生更多的白色，或者拍摄一系列包围曝光的照片，然后经过HDR处理合成为一张照片。

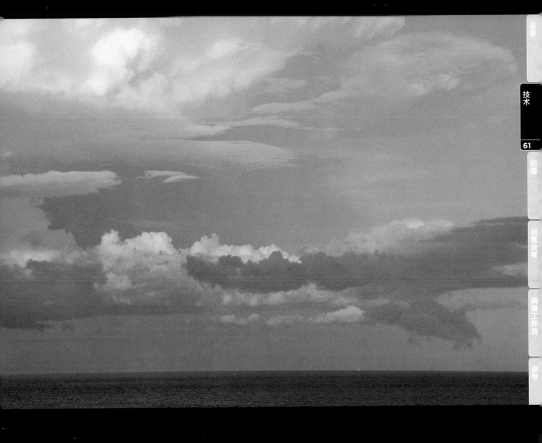

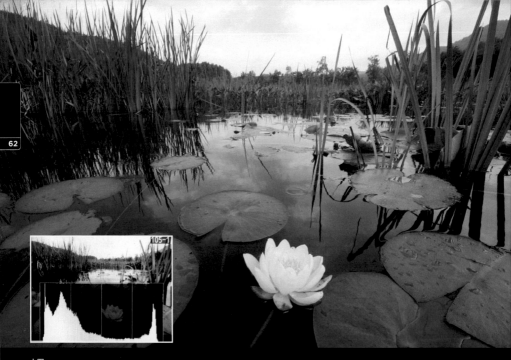

上图

这张照片显示出了良好的直方图曲线。图上的线条在右侧靠近白色的地方停止，并且在左侧黑色端点附近停止。注意照片中天空和荷花花瓣上的细节，在对页相对应的照片上这些细节已经因过曝而消失了。

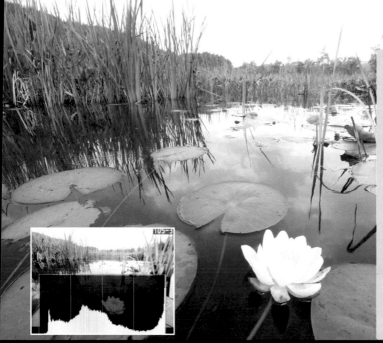

直方图提示

- 最重要的是检查黑色端和白色端有没有被截断（当直方图的曲线碰到黑色或白色的任何一端时）。

- 并不需要非得得到"钟形"的曲线形态，直方图的曲线只是显示了整个图像上的各种色调信息和黑色、中灰以及白色之间的关系，并且根据不同场景的色调特性会有不同形态的波峰和波谷。

- 图像的动态范围没有涵盖从黑色到白色的整个范围也是没关系的。你可以重新调整曝光，让它更亮或是更暗，从而让色调范围落在你所需要的黑白范围内。

上图
在这张过曝的照片中，直方图显示了一条在白色端迅速升起的曲线，处于这种亮度层次或更亮的任何图像信息都会被截断，从而变成纯白色而丢失所有细节。

包围曝光和HDR

上图

我将相机设置为包围曝光5张照片，能够覆盖正常曝光基础上正负各变化2档的范围。通过结合欠曝2档的天空细节和过曝1档的前景细节，我能够得到一张反映我的眼睛所能看到的全部细节的最终照片。

包围曝光是拍摄一系列同一场景的过曝和欠曝照片的过程（最好使用一个稳定的三脚架），能够在这一系列的照片中捕捉到场景完整的动态范围。这可以通过手动调整每一张照片的曝光补偿来做到，或者在拥有自动包围曝光的相机上自动完成。当使用自动包围曝光，并且拍摄模式是连续拍摄时，按下快门按钮将会触发相机拍摄完所有包围曝光的照片才停止。

对胶片而言，用包围曝光拍摄照片是一种获得单张最佳曝光效果的方法（结合使用中灰密度镜和其他调整措施）。对数码摄影而言，包围曝光是一种拍摄一系列的照片的方法，能够记录下高反差场景下完整的动态范围，并通过HDR手段用软件合成来得到最终完美的曝光效果。某些相机还提供了在机内进行合成和HDR功能。

理解这一概念的关键要素在于理解你所拍摄的对象的动态范围和你相机的感光元件所能记录的动态范围之间的关系。人的眼睛能够在大约13到15档的光线范围中辨识细节。反转片大约有5档的动态范围，负片大约有7档，而大多数的数码感光元件能够捕捉大约8到9档的动态范围。在高反差的环境下，即使相机能够记录中间范围的曝光信息，但至少有2档范围的阴影部分的信息会记录成单纯的黑色，而2档或更多的高光部分的信息被记录成纯白色。场景中人眼看上去有许多细节的部分在照片上会变得非常

的灰暗或是过于白亮。

使用直方图是一种方法，它可以确定通过一系列图像来记录所有的高光和阴影细节需要多大的范围。我的D300s能够拍摄过曝和欠曝5档的照片，同时能够自动拍摄9张间隔为一档的包围曝光照片。我所拍摄的包围曝光照片中至少70%是由三张照片组成的，有时我也会拍摄多达7张一组的包围曝光，而在很少的情况下会拍满9张包围曝光。我的目标是得到用来进行HDR合成所需的所有色调信息。光线和环境越是特殊，我就会使用越多的包围曝光张数，这仅仅是为了确保我能够捕获那些特殊环境下以后可能再也没机会见到的所有色调信息。事后再删除一些不需要的照片是很简单的事情，但如果当时没有把它们拍下来，那就永远也不可能找回来了。

右图
注意这两张照片的差异。上面的那张使用了一块中灰密度渐变镜来拍摄，下面那张使用 HDR 合成而成。

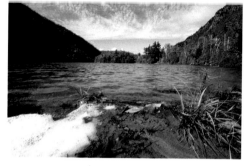

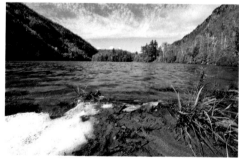

用于HDR处理的包围曝光过程

- 用目测来评估场景的有效曝光。
- 拍摄一张照片，然后检查。过曝的高光部分是否在闪烁？在直方图上是否有黑色端或白色端的截断？
- 对于数码相机至少包围1档，对于胶片相机包围1/2档或1/3档。
- 自动包围曝光：将相机设置到连续拍摄模式，调整包围曝光序列的过曝/欠曝档数，按下并保持快门释放来拍摄整个包围曝光序列（最好使用稳固的三脚架和快门线）。
- 使用手动包围曝光，最简单的是使用曝光补偿。对数码相机而言至少包围1档。调整曝光补偿到需要的档数，拍摄所需的额外的照片。
- 手动包围曝光的另一种方法是在手动曝光模式下设置曝光参数，然后调整光圈或快门速度来曝光。
- 接下来，检查每一张包围曝光照片的直方图，确保得到了白色端和黑色端的所有细节。
- 检查清晰度以确保图像质量。
- 如果得到了完整的动态范围和清晰度，就可以准备拍摄下一个场景了。

在合适的环境中，中灰密度渐变镜能够用来压暗天空或其他区域来减少所需的包围张数，但是位于滤镜影响范围内的所有部分都会变暗。使用包围曝光和HDR技术替代滤镜能够解决这种全部变暗的问题。

右图、下左图和下右图

平均曝光和直方图。注意直方图中黑色一边的曲线（左侧）几乎碰触到了黑色端点，并且能够看出图像的相当一部分是暗的。直方图还显示了白色端有一个犄角，由于高光部分的过曝而丢失了细节。

右图、上左图和上右图

欠曝 2 档。注意直方图中曲线如何

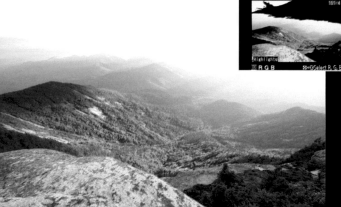

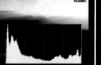

左图、下左图和下右图
欠曝 1 档，白色端和黑色端同时显示了截断。

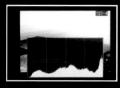

左图、上左图和上右图
过曝 1 档消除了黑色端的截断，让图像的暗部显示出了更多的细节，但高光处的细节则完全淹没在白色中了。

手动对焦和自动对焦的比较

我通常在拍摄事物的活动过程和需要快速对焦的情况下使用自动对焦，而在超焦距点比较关键的场合下使用手动对焦来保证景深。自动对焦对于具有合理形态并且包含一定交叉线细节的对象有比较好的效果。

自动对焦设置有两种基本选项，其他参数能够在自定义菜单中设置。在单次对焦模式中，相机对准特定的对象对焦，只有当它清晰合焦时才会拍摄照片。在连续对焦模式中，自动对焦系统会根据移动的对象不断调整，使得在拍摄自然生态、体育运动和任何其他移动的对象时更容易得到清晰的照片。某些相机还提供了3D跟踪，能够帮助预测进行不规则运动的对象的位置。

在实时取景模式下，根据相机是手持还是架在三脚架上可采取不同的对焦设置。在使用三脚架时，可移动显示屏上的对焦点，放大图像来对准某个特定的点对焦，然后再滚动到周围的区域来检查整个图像上的对焦细节。实时取景可能不会显示改变光圈大小所带来的效果（在佳能相机上，可以通过按下景深预览按钮来查看景深）。

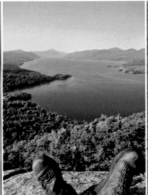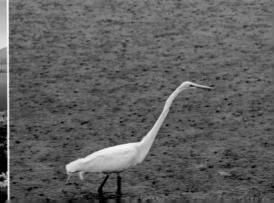

上图
连续自动对焦是捕捉野生动物和人物动态场景最简单的方法。200mm
（APS画幅），ISO500，1/40秒，f/8。

对页远端图
在某些场景下，确保不要对准某些东西对焦和确保实际的对焦对象一样
重要。本图体现了对焦的仔细选择和为了适当的景深而作的光圈设置。
105mm（全画幅），ISO100，1.100秒，f/4。

对页中间图
因为手持拍摄我需要足够快的快门速度，而为了景深又需要足够小的光圈来设
置超焦距点，以使得蝴蝶、靴子和背景都位于景深之内，精确地做到这一点的
惟一方式是使用手动对焦。16mm（APS画幅），ISO200，1/50秒，f/16。

对页近端图
尽管场景中的雾、霾和许多线条会使自动对焦产生一些问题，但具有高反
差的线条使得对象的合焦还是比较容易的。135mm（APS画幅），ISO

对焦提示

- 自动对焦是由半按快门按钮或AF按钮
 来触发的。
- 在大多数相机上都可以调整屏幕上的对
 焦点和测光点的数量。
- 对于一般的拍摄，我会选择最多的对焦点。
- 在只有一个中央对焦点的情况下，如果
 被摄对象不在画面中央，那么需要移动画
 面让它位于中央位置，接着半按快门来锁
 定对焦，然后再重新构图并拍摄照片。
- 或者对准被摄对象，按下AF按钮并保
 持，然后重新构图并拍摄。
- 在具有多个对焦点的情况下，可调整选定
 的对焦点到被摄对象的位置，然后拍摄。
- AE/AF-L按钮能够通过不同的设定来
 锁定焦点、曝光，或是两者。
- 在拍摄不同的场景之前，记住解锁自动
 对焦和自动曝光。
- 在采用实时取景模式和使用三脚架的情
 况下，可通过移动对焦点来选择拍摄区
 间。用AF按钮来对焦，或者放大某一区
 域使用手动对焦来锁定特定的细节。
- 当用手动对焦拍摄移动的对象，或是自
 动对焦无法胜任的情况下，可以预先估
 算被摄对象将要经过的位置并将焦点设
 定在那个位置上。
- 当你熟悉了自动对焦的使用之后，可以
 自定义设置来满足你的喜好。

为后期处理而拍摄

在许多年中，我都是在拍摄时就追求最终效果，拍摄每一张照片都谋求在最终图像文件中得到重现眼前风光的完整氛围和色调特性所需的所有数据，这和基于任何东西都能够在软件中加以"修正"的出发点来拍摄照片完全是两回事。要记住，最好的照片仍旧立足于卓有成效的构图和光线。不过，后期处理能够让你去一些原本在拍摄时需要进行的步骤，减少拍摄过程中使用滤镜和其他附加设备的需要。它还能让你利用多张不同曝光的照片创建一张图像，从而产生更为自然的效果。

为了更好地了解如何充分挖掘每一张照片中的潜力，很有必要知道数码图像编辑的可能性，以及数码图像文件的局限性。很多在拍摄时设置的选项也能够在后期处理时加到照片中去。色彩增强、色调调整、白平衡、滤镜效果、曝光混合以及其他特效都能够在后期处理中应用到照片中，前提是你在原图中已经捕捉到了一切必要的信息，对于图像增强和图像修改而言都是如此。图像增强的手段包括使用数码滤镜、色调调整以及HDR，用来修正色调和色彩。通过某些方法还可以修改图像内容，比如加上不一样的天空、移除电线杆和电话亭、或者加入一只动物。

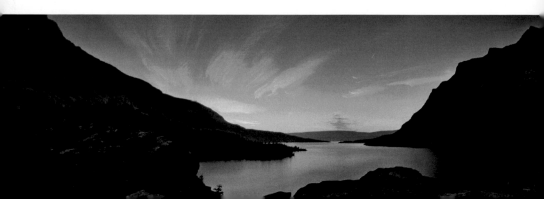

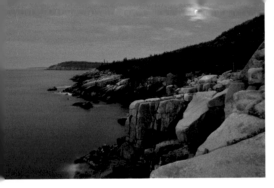

下图

考虑一下这张照片中的动态范围。天空中围绕太阳的部分仍旧有细节，且下方黑色独木舟的阴影部分同样如此。最好是在拍摄包围曝光时使用三脚架，当然也可以在 HDR 后期处理的过程中调整手持拍摄的照片。10mm（APS 画幅），ISO200，1/125 秒，f/18。

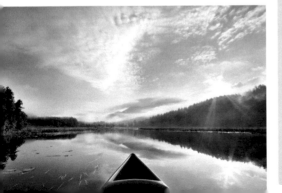

左图

在对布满岩石的海岸线进行的 30 秒的曝光过程中，月亮的位置发生了移动，并且明显过曝了。在同一张照片中获得微光下月亮的细节以及风景中细节的惟一方法是将两张照片进行合成，一张针对风景曝光，另一张针对月亮曝光。20mm（APS 画幅），ISO250，30 秒，f/22。

对页图

在天空区域使用中灰密度渐变镜会把相邻的地面风景压得太暗，在这种情况下，想要同时得到天空、前景以及山脉细节的最好办法是采用包围曝光和 HDR 处理。Seitz Roundshot 全景相机，ISO100，1/2 秒，f/8。

后期处理之前的考虑

- 在拍摄时就要考虑想从合成的图像细节中得到的最终图像的整体效果。
- RAW 文件对于后期处理而言是最合适的，因为它包含了最多的图像信息。如果需要 JPEG 文件作为一般用途，那么就同时拍摄 RAW+JPEG 格式。
- 在单张照片或是一系列包围曝光照片中拍摄下包含场景完整动态范围的阴影和高光细节。
- 色彩平衡和增强在后期处理中是比较简单的。
- 中灰密度渐变滤镜是很有用的，前提是它们不会压暗地面风景中的任何部分，或者在图像中间形成一条色调分界线。
- ND 镜在压暗整个场景以形成额外的动态模糊这方面非常实用。
- 景深调整可以通过调节光圈来做到，也可以通过将一系列包含所需要的完整焦点信息的照片进行数码合成来实现。
- 勇于实验！之前没有听说过或做过并不说明某种方法就是行不通的。最坏的可能不过是你需要删除一些没有用的照片，而最好的情况是你能得到一种新奇而独特的画面效果。

视频拍摄

尽管我认为静止的图像比起活动的画面来更值得怀念，但视频的确能够捕捉到运动、气氛和声音这些静止图像所不能捕捉的东西，并且能够为现场创造出一些有趣而独具创意的选择。我很享受自己的数码单反相机所具备的视频拍摄能力，能够帮助传递一种"场景的感觉"，可以记录下波浪在布满岩石的海岸上粉碎的实际运动过程，以及草在风中摇晃的场面。

尽管720和1080的视频格式之间的差异仅仅是总体像素的多少，但逐行（P）和隔行（I）的格式之间却有着品质的差异。隔行视频是传统的阴极射线管扫描技术，将图像分成奇数行和偶数行，并以每秒30帧的频率在屏幕上交替刷新。逐行信号则是将完整的帧数据一次传输，依次扫描每一行，能够产生更为清晰的图像，具备更锐利的细节和较少的闪烁。

视频和静止数码照片一样都具有动态范围的问题。如果风景中的动态范围超过了感光元件的表现能力，那么白色或黑色区域的细节就会丢失。为了得到最佳的色彩和细节，要检查直方图，使用曝光补偿、白平衡设置，并在需要的时候添加中灰密度渐变镜。HDR视频技术目前正在开发中，它能够在今后的视频录制中让动态范围更完整、让画面看上去更为自然。

上图

当我确定了静止图像的构图之后，拍摄视频文件也是非常简单的。10mm（APS画幅），ISO100，4秒，f/22。

左图
尽管静止图像能够用一种独特的视
角来表现运动，但真正让你看见和
听见海浪拍打礁石的过程的惟一方
法仍旧是拍摄一段视频。22mm
（APS画幅），ISO100，1秒，f/10。

视频拍摄提示

- 使用AE-L自动曝光锁定来防止由于光线强度变化而调整光圈大小时产生"闪烁"的现象。检查自定义功能，让曝光锁定按钮在按下一次之后就自动"保持"。别忘了在拍摄完视频之后把这个功能关掉。
- 具有防抖功能的镜头有助于手持拍摄视频，但会在音轨上记录下相机产生的噪音。当相机固定在三脚架上的时候请关掉防抖功能。
- 外置的立体声Microphone有助于避免对焦、防抖以及相机本身所产生的噪音，并且对于降低风噪也有很好的效果。
- 要改变景深，在录制视频之前先在光圈优先或手动曝光模式下调整曝光，并使用手动对焦来设定超焦距点。某些相机在录制时对光圈大小有限制。
- 录制视频时，相机会自动选择快门速度和感光度。
- 要防止在录制视频时将相机直接指向太阳或其他直射光源。
- 不要在拍摄时变焦，而应当把使用不同焦距拍摄的视频剪辑后拼接起来。
- 三脚架上的视频接头有助于让相机平移时更顺滑。
- 拍摄视频的构图原则和拍摄静止照片时类似，要留下足够的空间让被摄对象的能量有地方伸展。视频的本质是行为、能量和运动。
- 缩时视频能够通过间隔定时器所拍摄的一系列照片合成出来。

拍　摄

摄影具有无限的可能性。"视觉化，构图，然后拍摄"，这仿佛是贯穿整个摄影过程的咒文。数码相机和后期处理技术能让捕捉和创造出色的照片这一过程变得简单许多，但你仍旧必须到达现场并"看见"照片中的场景，这样才能在第一时间将它拍摄下来。

"实验"是这一咒文的另一组成部分。尝试新的技术和设备，并寻找不一样的角度来帮助自己通过新的途径审视被摄对象，同时对相机的原理和机制应有更透彻的了解。尽管在没有完全理解相机的工作机制和构图法则的情况下也可能拍摄到出色的照片，但想要持续地从拍摄现场带回高质量的作

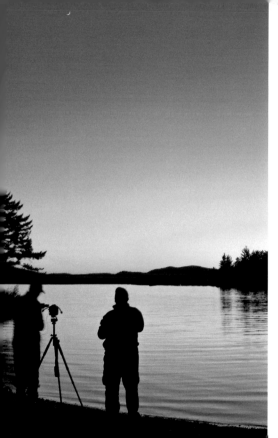

当一个事物吸引你的注意力时，闭上一只眼睛，把它看作是一张二维的照片。接下来，提炼出构图，弄清楚你想要在画面中表现什么东西。最后，拍摄照片。这可以简单到仅仅是按下快门，也可能包括进一步的调整，取决于你认为这张照片还需要什么，例如考虑天气状况、光照和透视效果，同时还有光圈、快门速度、镜头、滤镜、超焦距点，以及任何你想要得到的特殊效果。你对于每一步了解得越透彻，也就越容易创作出新鲜而独特的照片。

左图
理解光线会落在风景中的什么地方能够有助于你在恰当的时间到达恰当的地点。杜兰特湖（Lake Durant），阿迪朗达克国家公园，纽约州。18mm（APS画幅），ISO200，1/8秒，f/11。

每次拍到的完美照片

"每次都能拍到完美的照片"是将对相机和构图的理解结合起来的产物。在相机上播放每一张照片，这是学习构图的最好方法，因为这能让你在拍摄现场就将照片雕琢到最佳构图。比起使用胶片相机，运用数码相机能够对同一个对象或场景得到更为丰富的角度和构图。通过实验各种角度，使用不同的焦距、透视、曝光和景深，可以创作出更为独特的画面。

尽管并不是每一张照片最后都可以成为完美作品，但通过一些特定的步骤来进行拍摄能够确保你所拍摄的照片有成为完美作品的潜力。这是一个包含四个步骤的过程，我在拍摄每一张照片或是系列的包围曝光照片时都会遵循这个过程，除非我对于自己的设置非常确定。

- 根据总体的色调平衡来检查整体构图以及任何分散在画面周围和从某个对象衍生出来的小块细节。通常，在相机的取景范围小于百分之百的情况下，场景里的东西都可能会不经意地跑到图像边缘。
- 检查色调信息。首先通过高光溢出警告，然后查看直方图。
- 检查图像的清晰度，放大到能够看出单个像素的原始尺寸，然后缩小一级放大倍率。比较边缘细节的清晰度，从最近的对象，到中间范围的对象，直到最远端的对象。边缘部分在屏幕上看起来可能不一定十分锐

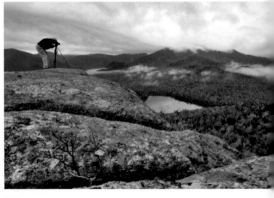

上图
完美的图像是光线、气氛、线条、纹理、色调等因素的整体平衡，以及图像所需的所有色调信息的结合。在纽约州阿迪朗达克公园的乔峰上，11mm（APS 画幅），ISO200，1/20 秒，f/22。

利，但应当在整个景深范围内都有相似的清晰度。
- 检查一系列包围曝光图像的清晰度，并结合直方图确保整个序列包含了完整的色调信息，并且每一张照片从前景到背景都具有必要的清晰度。

下图

在构图的过程中检查取景器中的每一个角落，然后在播放时放大照片，检查前景、中景和背景中对象的清晰度。哈特湖（Heart Lake），阿迪朗达克国家公园，纽约州，10mm（APS 画幅），ISO200，1/80 秒，f/22。

视觉化

关键不是我们看见了什么，而是我们怎样去看。我大多数的照片源自于一些"抓住我眼睛"的东西，这可能是一个单个的细节、一个模式、纹理，或者是一大片风景。对于细节和模式，我会考虑它们是否是一个更大的景观的一部分，或者细节本身就是照片。如果一片景观能够"吸引眼球"，我会寻找是什么东西让它如此的独特，并找到能够增强这种独特性，并且将我带进画面中的细节和纹理。

将照片视觉化关乎于场景中有什么，同时也关乎于没有什么。我们需要经常考虑一个场景从其他角度来看，或是在不同的天气和光线下会是怎样的效果，以及长时间的曝光如何影响到被摄对象的运动过程。各种不同的焦距、滤镜、创意选项和后期处理都会通过不同的途径来增强图像效果，帮助我们创作出一张真正独特的照片。我们越是实验不同的镜头和技术，就越容易"像相机那样思考"，并在任何地方都能拍出新鲜的照片。

下左图
尝试不同的拍摄角度和镜头既有趣又实用，能够用不同的拍摄视角来打开我们的眼界。10.5mm 鱼眼镜头（APS 画幅），ISO250，4 秒，f/22。

下图
看到河流很容易，但寻找反光和其中的细节就显得赋有挑战性了。200mm（APS 画幅），ISO400，1/15 秒，f/16。

右图和下图
在较大的景观内寻找本身能够成为一张有趣照片的细节。

在视觉化一张照片时要带着我们的想象力。尽管重复拍摄一张著名的照片是学习过程的一部分，在特定的时刻拍摄的东西才是对你而言最有意义的。因为这才是"你的"图片，并且是完全独有的。

视觉化提示

- 找出并专注于吸引你眼球的细节。
- 在视觉化一个场景时闭上一只眼睛以消除3D立体感。
- "像相机那样思考"并使用不同的焦距、曝光、快门速度和设定选项来视觉化一个场景。
- 让你的想象力超越显而易见的东西，运用到不同的角度、方式、创意效果和后期处理中去。
- 为了让自己在正确的时间到达正确的地点，考虑一下如果你在别的时间回到这里，不同的天气和光照条件如何影响同一片景观。

构图提示

构图是定义你所要表现的究竟是什么东西的一种技艺，它决定何种元素是最重要的，而哪些不那么重要，从而为表达你的主旨所必需的色彩、色调和纹理提供一个精致的框架。构图合理的图像让人感觉正常，能够传达出各种气氛和情感，能够回答问题或者提出问题。好的构图具有一种平衡和对称感，能够与场景相得益彰，而不会让任何对象占据绝对主导地位，也不会将观者的注意力从这种精妙的平衡中拉出去。

"三分法"是有助于将构图视觉化的最常用的法则。横向或纵向三分画面的线条有助于地平线以及其他对象的位置均衡，可以让画面避免中心式的构图形态。通过运用三分法则，能够将主要的线条和对象依据三分线和它们的交叉点来放置。不过，每一种构图法则都仅仅是一种指导原则，艺术中惟一真正的法则是没有法则。当我翻阅自己拍摄的照片时，会发现打破三分法则的照片比那些遵循该法则的要多。

在很多年里，我都使用一种我称之为"反差评估"的技术来创作，致力于营造整个图像范围内的色调与能量的平衡，并且在调整构图的均衡时通过相机角度和焦距来简化照片以突出最重要的元素。

我认为照片中的每一个对象都具有它自身的"能量"，这种能量来自画面中每一个对象之间的色调、色彩

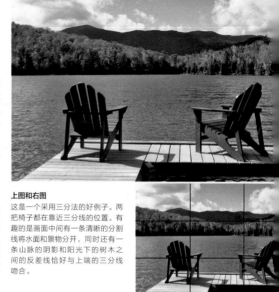

上图和右图

这是一个采用三分法的好例子。两把椅子都在靠近三分线的位置。有趣的是画面中间有一条清晰的分割线将水面和景物分开，同时还有一条山脉的阴影和阳光下的树木之间的反差线恰好与上端的三分线吻合。

和纹理的对比。我尝试平衡各个对象间的能量，从而让一个对象的能量传递到另一个，再到下一个，直到这个能量传递回到抓住我视线的第一个对象。某一个特定对象的反差越大，就越需要画面上有另一个具有高反差的对象，以使画面取得平衡。

左图

左图

尽管这是一张基于中心构图的作品中，在构图时并没有考虑三分线的问题，但周围环绕的对象的强度却能够形成一种力量，能让观者的目光在整个画面上移动。

左图

最佳的构图依赖于整个画面上不同区域色调强度之间的整体平衡。简单地说，就是色彩、纹理和图案能够生成一种强有力的构图，把观者的目光牢牢吸引在画面上。

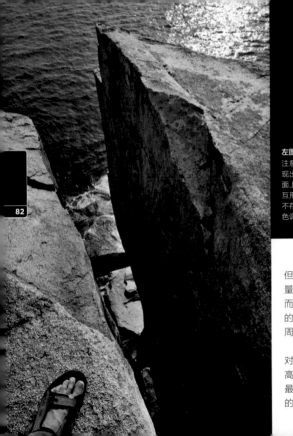

左图和右图

注意画面上有脚的那幅照片如何体现出更生动的构图。脚和日光是画面上位于相反方向的主导元素，相互形成一种平衡。在这幅画面上并不存在真正的"三分线"，而仅仅是色调、引导线以及纹理之间的平衡。

尽管通常我都会在照片上安排一个引起注意的对象，但我也会尝试在构图中平衡被摄主体和画面其余部分的能量关系，从而让观者的目光不会被拉到一个单一的对象上而忽略画面的其余部分。同时，我会提供一块空间让图像的被摄主体能够"呼吸"，并尽力排除一切可能影响主体周围能量顺畅流动的干扰性细节。

明亮和黑暗的区域，以及高反差或者具有明亮色彩的对象都会在画面中显得引人注目。当照片中只有一个这样高强度的对象时，处理画面的其余部分就会很困难。通常最好能够将对象放在偏离中心的位置，同时也要避开画面的外缘。

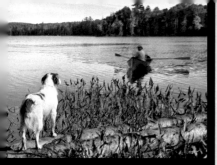

上图和下图

将主要对象或具有对比性的细节放在三分线的交叉点或其附近有助于在照片中形成良好的平衡。在这里，亮色的狗抓住了观者眼球，并且和颜色较深的人物以及小船形成了对应。

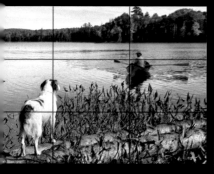

构图提示

- 首先，决定照片真正要拍摄的东西，以及你想要传达的内容。可通过问自己如下简单的问题来获得答案一谁，什么，何时，何地，为什么，怎么样？
- 我为什么要拍摄这张照片，又是为谁而拍摄的？
- 是什么让这个场景如此独特？
- 应该在哪里用什么方式拍摄？
- 这个地方在哪儿，它为什么有意义？
- 构图还在于什么东西不该被包含在照片中一确保通过取景器或显示屏来检查所有细节。
- 想象在不同镜头和特效下风景会是什么样子。
- 简化关键要素！只留下那些能够增强照片效果的细节，并调整焦距和机位来去除任何不相关的东西。
- 在调整焦距时离被摄对象更近一步，或更退后一些，来改变背景。
- 通常将被摄主体放在离开画面中心和画面边缘的位置是最好的。
- 用一个突出的前景对象来抓住眼球，然后通过更为细微的对象将观众的目光引向画面的其他部分。
- 运用线条、纹理和色彩将能量从一个地方引导向另一个地方。
- 寻找大小、形状和色彩之间的反差，来创造被摄主体和画面上其他细节之间的平衡。
- 暗部和亮部会将观者目光吸引到画面上。平衡一个区域的暗色调可以在另一个区域放上相反的对比色调。
- 用显示屏来鉴定你的照片。稍微放大一点，然后向周围滚动检查是否能够有一个更为紧凑的构图。重新构图并拍摄，以备后期编辑时有更多的选择。
- 不要忘了尝试纵向和横向构图。
- 勇于实验！这无非是多摆弄一下你的相机，除了删除一些照片之外你并不会损失什么。

关键的构图短语

- 平衡
- 前景对象
- 背景细节
- 对比色调和元素
- 色彩和色调
- 引导线和模式
- 对称
- 视角/角度
- 简化/突出关键
- 消除干扰
- 氛围和情感
- 创造深度

右上图

这是一个很好的"反差评估"的例子。地平线的位置并没有比制造色调对比和色彩之间的平衡来的重要。明亮的云彩在石边反衬了暗色的云彩，而大空区域整体的明亮色调和较暗的森林之间也得到了平衡，左侧较暗的岩石和右侧阳光下的明亮岩石相呼应，中间色调的细节、色彩和线条将观者的目光吸引到图像的各个部分。

左图

三分法则能够用一种悦目的平衡方式放置地平线并为放置被摄对象提供指导原则。要注意左侧虽然细小但具有干扰作用的电线杆是如何在你观看画面其他部分时牵动你的注意力的。

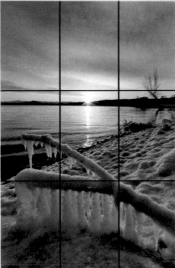

左图和上图

尽管地平线和冰冻的树枝与三等分线相符合，但太阳和反射光线却恰好位于画面中间，不过构图仍然是成功的。观者的目光被天空和水面的图案、色彩和光线所吸引，而光线的亮度又和画面下部树枝上的暗色调相平衡。观者的目光顺着树枝的引导线从右下方移动到左侧，然后沿着之字形随着海岸线到树林、太阳，再到远处的海岸线。

线条、纹理和图案

在风景中，线条、图案和纹理无处不在，尖锐的犄角状的，柔美而感性的，失衡的或者对称的，细腻的或者粗犷的。尽管线条和纹理有时候天然地呈现出重复的模式，但大多数时候它们是随机而混乱的，创造一张出色的照片的挑战在于从混乱中寻找对称和平衡。

深色的线条和边缘的细节，以及被摄对象内部或周围的色调和色彩对比可以吸引观者眼球。移动中的物体具有不容易察觉的线条，而在长时间的曝光下就能够显现出来了。曝光时间的长度以及运动的速度和形式决定了移动所产生的线条有多明显。

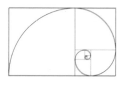

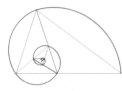

上图
黄金矩形（黄金分割线）从美学上来讲具有赏心悦目的比例，经常用在建筑设计上。如果你从黄金矩形中去掉一个方形，剩下的仍旧是一个小一些的黄金矩形。沿着矩形的顶点画出一条弧线就得到了黄金螺旋。

上图
黄金三角形是一个边长符合黄金分割比的等腰三角形。沿着每个三角形的底边两端由小到大画出来的弧线组成一条缠绕紧密的对数螺旋线，叫做等角螺旋线，比起鹦鹉螺的壳张角要小一些。

左图
沙地上不断重复的线条和水面的纹理相互混合，把观者目光引向山脉和天空。

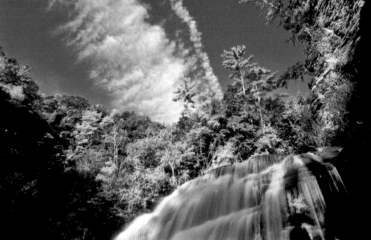

上右图和右图
这张照片的构图应用了反差评估的方法。注意观察一下黄金三角形的线条如何在整个画面中起到作用，这是很有趣的。

上左图和左图
黄金螺旋线能够用来解释这张照片中树根和草地上的足迹如何形成了令人愉悦的对称性。

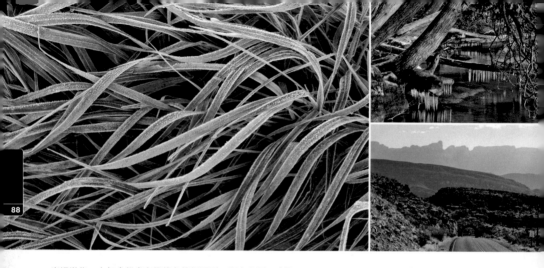

当视觉化一个包含很多有趣线条的场景时，很有必要闭上一只眼睛，尤其当线条和相机之间的距离各不相同的时候。例如，想象一下观察一小片树林的情形，我们的眼睛会在不经意中将前景树木和枝条的线条与远处的线条分割开，但相机镜头却会将它们混起来成为乱的一丛。

黄金分割、螺旋线和三角形的比例结构已经在艺术和建筑领域运用了上千年。当我在拍摄照片时，并不会有意地考虑这样的经典线条，而只是在画面中寻找那些能够增强能量流动的纹理和图案，将观者的目光从一个对象引向另一个对象，以造就一张更有动感的照片。

上图

这些茂盛的草叶所形成的流动而柔美的曲线和周围嘈杂而混乱的线条显得泾渭分明。

右上图

重复而偏斜的线条和纹理形成了有趣的组合，将观者的注意力引到整个画面的各个部分。较长时间的曝光让水面变得柔和，从而有助于将缠绕在一起的云杉枝条独立出来。

右下图

长焦镜头的使用将前景和背景压缩到了一起，从而让照片更为纯粹地体现出线条和纹理。

上图
使用超广角镜头能够突出线条和角度，形成对维度的
一种更具冲击力的感觉。

从2D到3D

——种有趣的构图挑战是创作一张具有三维感觉的照片。我们对于3D的视觉感知能力是我们的双眼视觉和相机所观察到的东西之间最大的差别之一。因为相机只有一只"眼睛"，并且只在一个二维的平面上记录图像，因此除非我们通过光线和构图来营造，否则照片是没有维度感觉的。

在观察一个场景时闭上一只眼睛能够消除我们的3D感知，有助于我们用相机的方式来将场景视觉化。透视线、阴影线、近大远小的关系、云彩、光线和从前景到背景的逐渐模糊都能够表达出纵深的感觉，并在一幅二维照片上表达出三维的效果。日出后或日落前低角度的太阳光会在景物上形成柔和的阴影，把观者的目光吸引到互相对比的阴影和高光区域，也可增强画面纵深感。

广角镜头能够强化透视线和大小差异，而长焦镜头倾向于压缩透视并让细节变得扁平化。使用短焦距的广角镜头能够比较容易地对靠近相机的对象构图，让近景和远景之间产生更大的尺寸和透视差异。APS画幅和更小尺寸的感光元件与全画幅感光元件上的特定焦距比起来，需要相应更短焦距的镜头来获得同样的视角。因为更短的焦距具有更深的景深，对于APS画幅的相机来说，最近的被摄对象可以离得更近，并形成更强烈的透视效果和纵深感。

我乐于拍摄那些照片，能够让观者产生走入画面的感

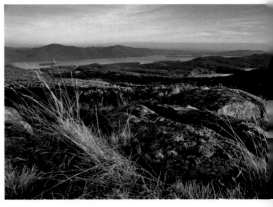

上图

使用广角镜头，前景中的草和岩石与背景中的色彩和阴影之间的对比将观者的目光从前景中突出的细节引向远处的风景、湖面、山脉和天空。24mm（全画幅），ISO100，1/2秒，f/22。

觉的照片。在前景中找到吸引眼球的对象之后，我会选择构图角度，让观者感觉自己在最近对象的位置上，而从前景的角度观察场景里的其他东西。我使用超焦距来获得最大的景深，并在画面中加入能够表现比例和透视效果的构图元素，由此把观者的目光从前景引向背景，从而营造出三维的感觉。

上图
采用超焦距的广角镜头会突出近景的细节。相似的对象之间的大小差异加上动物脚印所形成的引导线，将观者目光从前景引向背景，并形成一种纵深感。20mm（全画幅），ISO100，1/4秒，f/22。

上图
除了花朵、椅子、水鸟和地平线之间的大小对比，前景明亮的花、背景中的太阳和天空之间的色调反差也会促使观者的视线从前景向背景移动。13mm（APS画幅），ISO200，1/25秒，f/16。

左上图
尽管这张照片是用标准镜头拍摄的，但小径两旁树木的相对大小也已形成了透视线，再加上小径两旁草丛的大小差异，让观者的视线从近景的草丛向远处的画面中心，营造出了一种立体感。35mm（APS画幅），ISO250，1/2秒，f/16。

左下图
门廊的柱子是前景，而走道所形成的引导线将观者带向灯塔。即使在柔和的光线下这张照片仍旧具有3D的感觉。18mm（APS画幅），ISO320，1/200秒，f/16。

全景和图像混合

全景是一种独特的描绘风景的方式。我很清晰地记得自己第一次站在一座山顶上，拿着新的全景相机的情景，以及那种能够用一张胶片记录下整个景观的特别感觉。如今尽管有了数码的全景相机，但通过使用拼接软件，任何人都可以用普通数码相机很方便地拍摄全景照片。

数码图像文件能够横向或者纵向地拼接起来创建全景图或者普通比例场景的高分辨率图像。在构图和拍摄时，要记住广角镜头在构图时会有视差形变，要在软件中进行校正。尽管拍摄一系列和最终图像相同方向的图像也是可行的，但为了在后期拼接软件中拼接和裁剪时具有最大的选择性，最好是拍摄和最终图片方向垂直的原始图像。

在拍摄时，所要遵循的规则和拍摄一般图像没什么差别，所有构图的一般原则都适用，为色调平衡而进行的反差评估、三分线、透视线、光线和景深。惟一的问题在于，标准画幅的镜头是直线框的，其设计是为了矫正直线的形变问题，而全景则是在同一个地点用全景摄影设备拍摄或者多张拼接起来的，会让凹形的曲线拉直、直线凸出，而凸出的曲线凸出的更厉害。在拍摄全景时，我都会尽力在一条凹形的曲线内部架起拍摄点，这样前景的基准线就会和相机基本保持等距而不会在画面上成为一个大大的"微笑的嘴巴"。

右图
纵向的全景照片可以和横向的一样有冲击力，能够包含从你脚下直到头顶的所有东西。

下图
我非常喜欢这里的天空，但没法在一张照片中找到完整的天空和风景的感觉，因此我用超广角镜头并水平放置相机拍摄得到了这张由三张片子纵向拼接而成的照片，这样能够得到较宽的视角，同时在地平线上下都有额外的高度。这张高分辨率的组合图的尺寸大约是4300×5200像素。

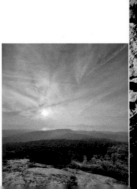

上图和左图

这张照片是在三脚架上将相机水平放置拍摄的。最终照片是由包围曝光所得到的一系列照片经过 HDR 合成得到的。因为拼接的处理过程会为了矫正广角镜头的畸变而对图像做很大调整，我不得不在这张 2300×7300 像素的最终裁剪图像边缘做一些复制图章的操作以填充空白区域。

上图和右图

这张水平的全景图是将相机竖直放置拍摄的。事实上我拍摄这组照片时是手持相机的，拍摄时仔细地观察取景器里面的网格和地平线相重合，并且估算每两张照片之间的重叠程度。我在用 Photoshop 裁剪拼接得到最终图像之前把图像顶上的两端稍微拉下来一点。这张高分辨率的图像大约是 3700×13500 像素。

创建全景图

- 在构图前评估场景，在对整个区域进行视觉化的时候考虑潜在的全景拍摄的可能性。
- 记住凹形曲线会被拉直，而直线会向外突出。
- 因为相机捕捉的是沿着一条弧线的场景，画面中对象的相对大小和它们与相机之间的距离有关。
- 在三脚架上固定相机并使用快门线。如果拍摄水平全景图则将相机竖直放置，反之则将相机水平放置。
- 选择一个中间色调测光，并用手动模式将其锁定，或者使用 AE 锁定按钮（将其设置为保持，这样就能在整个拍摄过程中保持初始的曝光值）。
- 从一端开始，移动角度向四个方向重复拍摄该场景。

- 重新调整相机角度，让视角和前一张照片至少有30%的重合。
- 对每张全景照片都包围曝光正负至少一档，具体取决于全景中所包含的色调范围。确保检查全景中最亮部分的高光细节，以及最暗部分的阴影细节。
- 如果想要创建一张高分辨率的照片，就需要拍摄额外的行和列，并确保它们之间有足够的重叠。
- 当今的拼接软件都非常好用，所以基本上不需要担心相机和镜头沿着拍摄轴转动会带来问题。
- 使用标准镜头或更长焦距镜头的情况下，在拼接时就不太容易出现变形的问题。

近摄视角

靠近被摄对象有许多不同的方法。尽管微距镜头是近距离拍摄最常见的方法，但实际上任何焦距的镜头都能够近距离观察风景中的细节。微距和长焦镜头能够放大并凸显对象是因为具有极浅的景深，而使用广角镜头进行近摄则能够捕捉到更为宽阔的视角以及更大的景深。

微距镜头具有近摄放大的专用功能，如果在相机和镜头之间加上近摄接圈则能够将任何变焦或定焦镜头变成一个微距镜头。一套典型的近摄接圈组合包含12mm、20mm和35mm的近摄接圈，并配有内置接口能够将镜头和相机连接起来。镜头焦距越长，近摄接圈的长度也就越长，近摄接圈也可以连接起来用于长焦镜头。如果镜头焦距对于近摄接圈而言太短，那么画面上的所有东西都会落到焦外。

近摄屈光镜能够旋转连接到镜头的滤镜螺口来增加放大倍率。如果同时加装超过一片屈光镜，则应当把屈光度最大的镜片放在最靠近镜头的位置。

在长焦镜头上增加一个增倍镜能够增加放大倍率而不改变最近对焦距离。然而，增倍镜会减少进光量，从而影响到f档位的范围。

右图
使用24mm的广角镜头并最大化超焦距设置能够让我在拍摄这朵凤仙花的同时记录下它所处的环境。24mm（全画幅），ISO100，1/50秒，f/22。

上图
使用中长焦镜头中较小的焦距来拍摄使得前景的羽扇豆科植物凸显出来，同时也能够让远处的花浮现出来。90mm（APS画幅），ISO320，1/40秒，f/14。

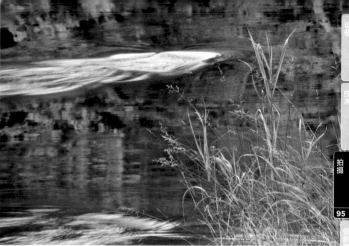

左上图

这些春天的美妙景色是使用了 105mm 的微距镜头来拍摄的。光圈设定为中等的 f/8，以保证花朵具有我所希望的锐度，同时让周围的花朵模糊从而形成一个包围了中间花朵的彩色画框。105mm 微距（APS 画幅），ISO 200，1/1000 秒，f/8。

左下图

在 8mm 的近摄接圈上使用 20mm 镜头让我的镜头几乎可以贴到花朵上拍摄，获得了很好的近摄清晰度和细节。20mm（全画幅），8mm 近摄接圈，ISO100，1/60 秒，f/22。

上图

用长焦镜头近距离拍摄的照片能把大量细节融合到一起。这张照片使用了 f/22 的光圈来保证清晰度，1/6 秒的快门速度来柔化水面并增强反光。170mm（APS 画幅），ISO320，1/6 秒，f/22。

上图

草叶上的雪花。我使用了反接的 24mm 镜头，通过把滤镜螺口接在反向转接环上连接相机。搭配了反向转接环的 24mm 镜头（APS 画幅），ISO 200，1.3 秒，f/22。

上图

在带有可调节光圈环的 24mm 定焦镜头上使用 8mm 的近摄接圈，让镜头中的风景呈现出非常独特的角度。24mm 镜头加装 8mm 的近摄接圈（APS 画幅），ISO250，1/2 秒，f/22。

　　另一种微距拍摄的选择是使用反向转接环。将这种转接环安装在相机的镜头卡口上，然后通过滤镜螺口将镜头旋接在反向转接环上。因为放大倍率会随着焦距的变短而增大，你可以试验从20mm到24mm直至50mm的镜头。焦距越短，放大倍率越大。这种方法需要你使用带有光圈调节环的定焦或变焦镜头，从而能够手动调节光圈，因为镜头并非直接接在相机机身上。

　　在24mm、20mm或者焦距更短的镜头上加装一个较薄的近摄接圈能够变成一个广角微距镜头，从而提供更多的拍摄选择。在f/22的光圈下，能够产生比较合理的景深大小，适合非常接近被摄对象以及柔和焦外背景，从而交代场景的信息。由于8mm的近摄接圈上没有光圈拨片，因此仍然需要一个带有手动对焦和光圈调节环的镜头。24mm的镜头对于8mm的近摄接圈和通过反向接环转变为高放大倍率的微距镜头而言都很合适。

　　可以通过便携式的反光板或者安装在镜头前方以避免阴影和快门速度问题的环形闪光灯来增强微距摄影的光线。拍摄时要使用非常稳固的三脚架、快门线并设置反光镜预升，准备好在自然光下进行较长时间的曝光。因为被摄对象的放大倍率很高，所以拍摄场景必须十分宁静以便于长时间曝光。

左图

使用长焦镜头能够把细节孤立出来并确保柔和的背景。我使用了 70-200mm 镜头并加装了 2x 增倍镜,用最长的焦距在大约 400 英尺以外的距离拍摄了这张白桦树的细节照片。400mm（APS 画幅），ISO 400，1/60 秒，f/5.6。

上图

在很近的对焦距离上使用广角镜头能够得到宽阔的视角以及较大的景深,并让所有的细节都位于景深内。背景很模糊,因此没有任何可以造成干扰的细节。14mm（APS 画幅），ISO200，1/15 秒，f/22。

能量和情感

有许多种方法能在照片中营造能量和情感的成分。尽管能量的感觉通常来自于运动和被摄对象的移动，情感却可能和色彩、色调、细节以及构图相关联。

在科学层面上，我们知道能量分为动能和势能。动能是移动对象所具备的能量，而势能则是一个可能发生运动的对象所包含的能量。在野外，我运用这样的原理来描绘照片中的能量。

坡道顶端的过山车所具备的绝大部分是势能，而在坡道底部会全部转换为动能。如果你在过山车刚开始下滑的时候拍摄照片，在照片上就会同时具有势能和动能的感觉。在这种情况下，即使曝光过程把运动定格下来，照片仍能给人以运动的感受。而如果过山车在画面中模糊了，你依然能感受到运动，但观察的方式就会不一样，因为车上的乘客也会变得模糊。跟随移动的过山车平移相机同样能够显示运动效果，但轨道的细节就会不见了。每种情况都各不相同，每种拍摄方式也能够形成各自不同的效果，但为了帮助自己熟练掌握运动的拍摄方法，思考照片中每个对象的势能和动能是很有用的。

下图

这张极具情感色彩的照片中的每一部分都有自己独特的能量。柔和的太阳和云彩、山谷中漂浮的雾气、剪影状的树木以及宏伟山脉的力量结合起来，组成了一个宁静的场景，能唤起积极的情绪反应。Noblex 全景相机，ISO100，1/4 秒，f/11。

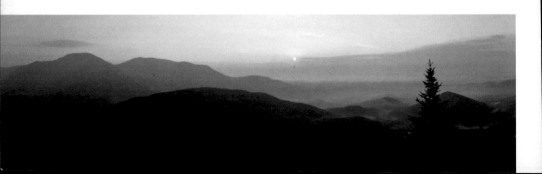

左图

势能和动能的最佳组合——古典的木质过山车在第一段坡道上即将进入自由下滑的状态。尽管照片是完全静止的,你也能够感受到它的能量。这张照片很容易触发观看者的情绪。180mm(全画幅),ISO100,1/400 秒,f/8。

上图

海浪的运动由于鸟群的静止状态而被进一步突出,靠近画面顶部的波浪为整个画面增添了能量,如果构图稍微低一点就拍不到了。1/5 秒的曝光时间形成了能量的感觉,又不至于因为模糊而丢失太多细节。112mm(APS 画幅),ISO100,1/5 秒,f/22。

下左图

1/30 秒的曝光保证了画面的清晰度,而仅仅造成了一定的模糊让你感觉像是在看一段视频。24mm(全画幅),ISO100,1/30 秒,f/22。

下右图

海鸥们这股极具好奇心的能量吸引住了你,看着这幅画面你很难抑制住笑容并不去猜想它们正在看什么。110mm(APS 画幅),ISO800,1/320 秒,f/14。

对页图

某一天我正好在闲逛，突然想到要拍摄一些正在喂食的绿头鸭的照片。这是我拍到的比较有意思的照片之一。70mm（全画幅），ISO100，1/60 秒，f/11。

左图

这张用鱼眼镜头拍摄的画面具有很强的动感，浓厚的色彩、反差和弯曲的地平线营造了一张能量十足而令人动容的照片。16mm 鱼眼（全画幅），ISO100，1/30 秒，f/4。

基本的情感包括爱、喜悦、悲伤、惊奇、愤怒和恐惧。自己来感受一下你想在照片中描绘的情感会比较有帮助，如果必要的话，花点时间来进入这种情绪。可以检查场景来寻找能够唤起情感的细节，然后围绕这些细节来构图。

红色和蓝色的光影是非常具有能量的色彩，华丽的日出或日落的色彩尤其令人振奋。另外，动物和人物能够给照片带来能量和情感，尤其是当你能够预感到他们的行为并投入到他们的表达和互动过程中去的时候。

美术想象

某些照片具有超越时间和空间的能力，并能够用一种独特的方式来打动我们。不同于单纯技术上成功的照片，它们会触及到我们的灵魂，会提出问题而不给出答案或陈述。它们并不告诉我们"你在这里"，而是问"你在哪儿，你为什么在这里？"

有多少人，就有多少对于美术的解读方法。就我个人而言，我把美术看作是能够让我们感受到某个被摄对象的氛围和神秘感的照片，而并非描绘某个特定的地方或是某些信息。图像包括纹理、色彩和氛围，还包括用我们前所未见的方式来展示细节和模式的神秘感元素。

创作一张美术照片是一种奇妙的挑战。美术是完美构建的线条和图案，包含细节和光线之间的美妙平衡，并且通常在信息的表达方面都是比较松散的。画面只包含刚好足够把你吸引进去的细节，同时也刚好包含足够让你在其中徜徉的空间。

左图

在流动水面上的冰块图案非常具有动感。柔和的光线让我能够获得比较长时间的曝光，从而让水面细节变得柔和，把画面变成了反差、线条和细节的稳固结合。18mm（APS画幅），ISO100，1/2秒，f/22。

左图

当我开始将相机沿着小湖边生长的杂草上下移动的时候，近黄昏的天空已经变得有些雾气重重。之后我用 Photoshop 增强了反射在平静水面上的背景的色彩。200mm（APS画幅），ISO500，1/5 秒，f/13。

下左图

当太阳刚刚出现的时候我仅仅是大致地注意到了它的存在，柔和而细致，在遥远的地平线上上升。我快速地在三脚架上调整相机，并取景拍摄。仅仅几秒之后，太阳就一下子变亮了许多，而这种超凡脱俗的效果也就完全消于无形了。150mm（APS画幅），ISO200，1/30 秒，f/11。

下右图

这个场景中的色彩、反差和细节吸引了我的目光并促使我拍下了这张照片。我喜欢里面色彩和反差所蕴含的能量，并被从树上落下来并铺满草地的新鲜花瓣的繁茂所吸引了。20mm（APS画幅），ISO200，1/5 秒，f/22。

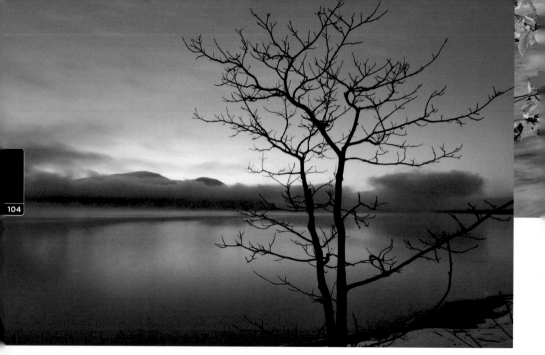

上图
长时间的曝光柔化了所有的水面和雾气的细节，和前景中树木清晰的剪影形成对比。地平线上晨光舒缓的渐变把观者的目光从前景引向背景。雾气增加了这片风景中的神秘感和氛围，诠释了艺术感和神秘主义。14mm（APS 画幅），ISO 100，30 秒，f/22。

下图

那是一个宁静的早晨，雾气刚刚散开，悬挂在沼泽的宁静的水面上。150mm（全画幅），ISO100，1/60 秒，f/22。

下图

这张照片更接近于纯粹描绘被摄对象，而吸引我拍摄它的是线条、纹理和反差之间的神秘效果，以及这些巨大的古杉树如同永恒般的个性。28mm（全画幅），ISO 100，1/2 秒，f/22。

上图

静止的树枝背后柔和的色彩对比为这幅图像带来了生机。画面中的图案、纹理、色彩和树枝清晰的细节造就了一张充满活力的照片，让观者的目光不停地在整个画面上移动，从前景的清晰锐利到背景的活泼灵动。112mm（APS 画幅），ISO320，1/10 秒，f/16。

照片也可以描绘你在拍摄照片时所无法看到的东西。除了刻画运动的线条之外，相机相对较为狭窄的动态范围能够让看上去只有细微差别的场景体现出非常大的反差。

当使用数码相机时，我们可以播放照片来检查哪一张最接近需要的效果，然后拍摄额外的照片来构建和提炼出更好的效果。美术照片更多地是由直觉和感受所创造的，而不是确切地知道你会"得到"这么一张照片。

美术提示

- 简化构图只包含必要的细节。
- 寻找包含反光、色彩、光线和细节的场景，同时也别忘了反差、氛围和神秘感。
- 让构图围绕细微的事物而不是显而易见的东西。
- 使用较长时间的曝光来强化色彩并增强氛围、反差和运动的线条。

现场感

—— 张具有现场感的照片更注重表达一个场景而不是画面上的气氛和神秘感。其中，细节提供了有关空间的信息，而光线、构图和氛围能够激起更大的力量并为场景带来一种永恒的感觉，描绘出一个场景核心的精神要素。

细节可以是细微的也可以是粗放的，但图像整体会具有一种能让人陷入现场中去的魔力，它能够形成一种你就在这个地方的感受。我们能够用一种抓住其天生的壮观或谦卑的方式来描绘它，所有的细节中都蕴含着和谐，但整体的感觉却颇具神秘感。

现场感是"感受"到的，而并非观察到的，并且经常是所有的东西组合到一起形成的，而并非是由单一的构图细节独立而成的。这样的图像能够反射出光线奇特的品质和气氛，和整个风景的感觉息息相关。它不一定是在奇特的时间或特定的天气状况下拍摄的，但一定能体现出构图、细节、光线和相机技术的完美平衡。

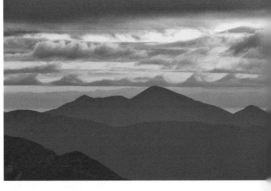

上图
这张风景照片具有美术作品的感觉，同时画面中也有足够的山脉细节把观者吸引到风景中去，并让观者感觉好象就站在山顶上，看着光线在云层和山脉的背后消逝。200mm（APS画幅），ISO200，1/50秒，f/9。

下图
已经过了早晨光线的奇妙时刻，但风景细节、反射、3D效果以及光线结合起来形成了这幅构图。也许是由于独木舟的原因而让画面具有了一种贴近地面的效果，把观者拉进了图像中并唤起了现场感。Seitz Roundshot全景相机，ISO100，1/60秒，f/22。

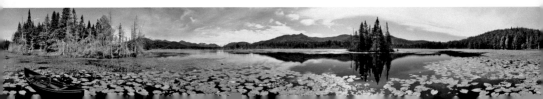

上图

尽管风景中的细节并不足以刻画出一个特定的地点，但前景细节的力度（水面的反射和云彩）却有办法把你拉进风景中去并让你沉浸在其中。11mm（APS 画幅），ISO 200，1/10 秒，f/14。

左图

这是落基山脉一个典型的下午场景。暴风雨已经过去，云悬挂在下一片山区的上空，而太阳高高地在天上闪耀。对于了解这片地区的人而言，这座山让这个地方有了蒙大拿"大天空之州"的称谓。175mm（全画幅），ISO100，1/15 秒，f/16。

上图

阿卡迪亚国家公园（Acadia National Park）附近的弗仑奇曼湾（Frenchman Bay）上空破晓前的光线、柔和的云层和色彩色调具有神奇的特性。捕虾船和浮标让照片产生了现场感。150mm（APS 画幅），ISO250，1.3 秒，f/9。

现场感提示

- 通过卓越的细节和细致的差异来描绘场景。
- 问自己："什么样的细节让这个场景如此惟一和独特？"
- 围绕风景中独有的特点和细节进行构图。
- 如果地方很合适，但光线不行，想一下什么样的光线会更有帮助，做好记录，并在更合适的时候回来。
- 比起焦距，光线和简化构图保留关键因素更为重要。

天　气

理解天气，以及明白在变化的天气条件下会发生什么，有助于你在"正确的时间到达正确的地方"。对天气会如何变化能否做到心里有数，这决定了你是收拾东西打道回府还是在原地再呆一会儿并拍到几张不同寻常的照片。

通过互联网上即时更新的天气和卫星图像，你能够在出发拍摄之前很方便地检查天气状况。古老的分析天气的经验也能够帮助你根据当前天气的光线状况来推测未来的天气情况。

水的形态可以是固体、液体或是气体。因为水蒸汽是通过蒸发进入到空气中的，暖空气能够比冷空气容纳更多的水蒸气。随着热空气的上升，它的压强和温度下降，导致相对湿度上升。当相对湿度超过露点，多余的水蒸汽就会凝结成细小的水珠并形成云。所以当山谷里的空气在夜间沉淀并冷却下来，就有可能产生雾气、露水或霜。

如果大气中有足够的多余湿气，就可能降落下来形成雨或雪。如果雨在接近地面的高度温度降到冰点以下，就会形成冻雨，并把所有东西都覆盖上冰。而如果雨水在高空的云层就结成冰，落下来就成了雨夹雪。当雨水在冰冻而湿润的云团中被风上下吹拂，落地之前层层包裹体积增大，就成了冰雹。

天气是太阳、大地和大量水汽之间相互作用的结果。天气系统可以有几百公里宽广的范围，也可以仅仅是一小片雷雨云团，并且通常都是在地球上空由西向东移动。

下左图
山脉周围的山谷中充满了厚厚的雾气。日出时，头顶被太阳照耀成玫瑰色的云层加上山谷里的大雾，预示着低气压的到来。Noblex 全景相机，ISO100，1/30 秒，f/11。

右下图
捕捉到构图均衡的完整的闪电过程真的需要运气。这张照片是在傍晚拍摄到的，因此风景中仍然有微弱的光线。落在镜头前面滤镜上的几滴雨点增强了画面效果。20mm（APS 画幅），ISO800，2.5 秒，f/32。

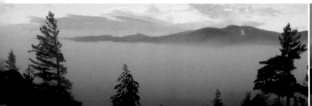

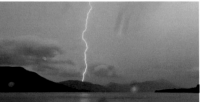

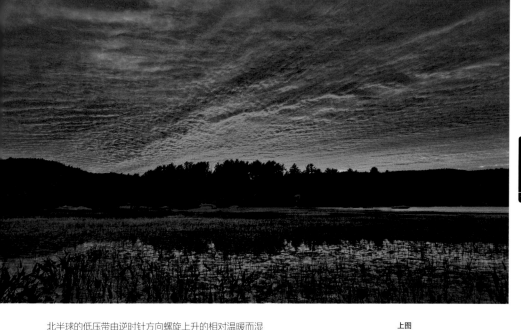

　　北半球的低压带由逆时针方向螺旋上升的相对温暖而湿润的空气组成。高压带则具有更为清透、寒冷、致密的下降空气，并围绕着高压中心顺时针方向盘旋。低压带中温暖而湿润的空气在上升过程中冷却，形成了围绕高压带冷空气的云层和凝结水，并在寒冷干燥的空气中向外散开。

上图

晚间的红色天空对海员而言是好运气。傍晚的云彩没有比这更红的了，第二天一定是个明亮干净的晴天。20mm（APS 画幅），ISO200, 1/15秒，f/5.6。

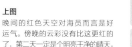

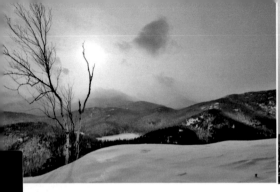

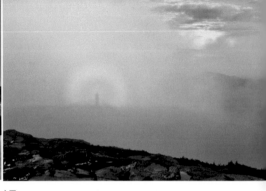

上图

雪天的天空比起雨天来会呈现出更为平滑、柔和的亮灰色，从而形成独特的天气模式。太阳光周围一圈非常柔和，几乎有些超现实感觉的光晕从云层的外面照射进来。13mm（APS画幅），ISO320，1/500秒，f/16。

上图

这个布罗肯峰上的佛光是我本人投射在云层上的影子，周围环绕着一圈亮丽的环形彩虹光晕。35mm（全画幅），ISO100，1/30秒，f/11。

山区和大面积的水域会影响到一个地区的气候，并形成局部的天气模式。从水域上空流过的空气会包含有更多的水蒸气而变得湿润，并在通过较为寒冷的地面上空时转变为雨水或者雪降落下来，造成湖泊效应的降水。而沿着山脉推升的空气随着高度的上升和气压的下降会不断冷却，当水汽含量足够高的时候就会形成云或者雨雪。沿着背风面下降的空气比起迎风坡来要更为温暖和干燥。

在出发拍摄之前我会检查卫星云图和天气状况，预计会发生什么样的天气状况。在野外，我会不断地评估光线、云层状态和移动方式。即便是在阴天，我也会在天空寻找变化的色彩色调，以获知云层是会消退还是越来越

厚。尽管如今已经能够通过信息手段在野外获取当时的天气状况，但局部地区的情况可能和几英里外气象站预报的情况完全不同。

预测天气

看到早晨红色的朝霞，海员就需要有所警惕。太阳光穿过正在移动的高压带的干净空气，并染红了低压带前哨的卷积云和更低更厚的层状云，这预示了未来12到24小时内会有降水过程。

看到傍晚红色的晚霞，海员们就会放心。寒冷而干燥的高压带空气已经从正在离去的低压带潮湿空气的下方进

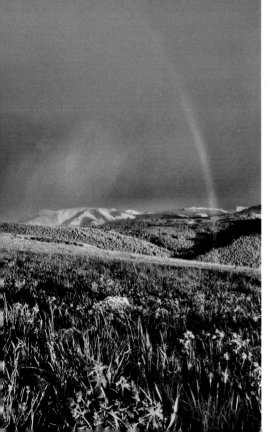

入。天空中残存的云彩上有着美丽的色彩和光影效果，而太阳则在高压带清爽的空气中落下。

最高处的云是由冰晶粒组成的细小卷积云。当太阳透过一定量的这种冰粒照射的时候，会出现幻日或大型光晕现象。这通常预示着未来12到24小时内会出现降水，因为卷积云一般是低气压的先头部队。

在非常干燥的空气中，喷气式飞机不会留下肉眼可见的轨迹。因此如果一架喷气式飞机在头顶没有留下轨迹，但在西方的天空中却有轨迹，说明湿润的空气正在向头顶位置移动。卷积云之后跟随着厚重的层状云是未来12到24小时内降水到来的一个非常确定的信号。

当风向从东南、东方或南方向着北方或西方转变时，预示着干净的空气和高压带即将到来。而当风向从北方、西方或无风状态向南方或东方转变时，则预示着低压带即将到来。

左图

如果太阳在空中的位置够低，那么太阳透过风暴之后干净的空气照射时，你一定能够看到彩虹。20mm（全画幅），ISO100，1/15秒，f/16。

在野外评估天气的注意事项

- 山顶上有云帽覆盖通常意味着未来几小时之内就会有降水。
- 降雪形态从晶状变为针状意味着暖空气到来，降雪也将变为降雨。
- 下雨前浓雾经常在夜间对焦在山谷，如果在冬天发生这样的情形，则预示着将要下雨而不是下雪。
- 高压带到来时很少有露水或霜，而在高压带离去、低压带到来时则经常出现。
- 幻日现象（太阳四周的云层处出现彩虹色的明亮光点）或太阳和月亮周围出现光晕预示着低气压将至。
- 当空中有喷气式飞机飞过时，注意观察它们的尾气。尾部的轨迹越浓厚、存在时间越长，空气就越湿润。
- 注意当地天气情况的规律。例如，有些山区在下午经常会有雷暴雨，因此在云团活跃之前最好回到山下。

拍摄闪电的提示

- 个人安全最重要！闪电可能会影响到距离暴风雨区域几英里以外的地方。
- 拍摄到曝光合适的闪电照片需要根据场景亮度和与闪电的接近程度来设置合适的光圈大小和ISO值。从ISO200和f/16开始实验，并根据需要做调整。
- 曝光时长取决于整个场景的亮度。即便是在昏暗的暴风雨中，日间的曝光时间还是会相对较短。
- 使用特定的快门速度或者B门——取决于现场光线和相机的设置。傍晚是一个尤其适合拍摄的时间，因为你可以有足够的光线来刻画风景中的细节，而曝光时间又可以相对较长以捕获闪电的过程。
- 较长的曝光时间可能捕获不止一条闪电。

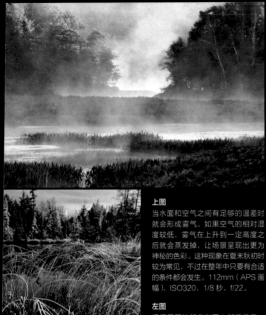

上图

当水面和空气之间有足够的温差时就会形成雾气。如果空气的相对湿度较低，雾气在上升到一定高度之后就会蒸发掉，让场景呈现出更为神秘的色彩。这种现象在夏末秋初时较为常见，不过在整年中只要有合适的条件都会发生。112mm（APS 画幅），ISO320，1/8 秒，f/22。

左图

沼泽周围的所有东西上都覆盖着一层漂亮的霜花。注意高空中低气压到来时的卷层云——这和霜或露水发生的情形相一致。20mm（全画幅），ISO100，1/9 秒，f/22。

彩虹、光芒和光柱

- 彩虹一般出现在和太阳的直视方向呈42°角的位置——太阳在天空中的位置必须足够低，这样彩虹才能出现在地平线以上。
- 彩虹的深度和可见数量取决于空气中水珠的大小。
- 雾虹只有当明亮的太阳在你背后，而浓雾在前方的时候才比较容易出现（月虹或月光彩虹也是可能出现的）。
- 当太阳的位置足够低，而山中的雾气恰好盘踞在靠近山顶的位置时，可能会在雾中看见佛光（一个由观察者自身形成的巨大阴影图案投射在山顶的雾气上），当有彩虹光芒环绕其外时会越发令人惊叹。
- 对彩虹和光芒的曝光可以根据评价测光读数，或者稍微过曝一点——不过最好还是用包围曝光来确保得到正确的结果。
- 当空气中有一定数量的冰晶时，日柱可能会在日出或日落时出现在太阳的上方。从山顶看的话，当太阳升高时它可能会照耀到山谷里。
- 太阳光柱（又叫天眼光或"上帝之光"）在太阳光透过高湿度或者包含大量悬浮物和灰尘的空气时会出现。根据评价测光读数来曝光，并使用包围曝光捕捉高光和阴影部分的细节，以便用于后期的HDR合成。

可以在网站www.ussartf.org/predicting_weather.htm中找到简要预测天气的通用指南。
在www.cloudappreciationsociety.org中可以找到拍摄云彩和其他大气现象的一些精彩照片。

四　季

不管是在荒漠、热带、山地还是城市里，都有能够提供各种季节性拍摄机会的自然现象。尽管热带和亚热带通常只有两个季节——旱季和雨季——在世界上大多数的温带都能够享受到四季中所发生的各种景观变化。

做一个敏锐的观察者能够让你找到一些绝佳的拍摄机会，但知道需要去寻找什么样的景观能够帮助你在正确的时间到达正确的地点。知道在不同的天气条件下会发生什么是很有用的，除了类似花季、迁徙、秋色这样的生态现象之外，不同的海拔和地区也会有不同的现象。当你在做研究时，要记住搜索一些特殊的地点，比如沼泽、荒地、苔原、原始森林和其他独特的栖息地。

知道去寻找什么需要经年累月的观察，以及对野外指南、地区信息中心、园艺学和自然历史博物馆的研究。许多地方在自然现象发生前后都会规划一些活动或节日。各种不同的土地维护团体，包括自然管理委员会、国家和州立公园、纪念馆和野生动物保护区都会对独特的栖息地起到保护作用。关于这些组织的信息以及当地花期和其他活动的预报可以从互联网上找到。

右图
春季的花可能包括高山月桂、月季和杜鹃。围绕着花来构图能够传递出季节的感觉。24mm（全画幅），ISO100，1/8 秒，f/22。

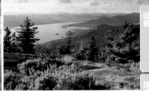

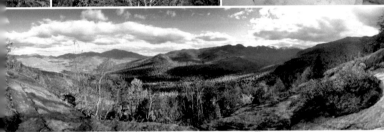

顶图，从左至右

新到一个地方一定不要忘了多探索一下。尽管上百万的人来过尼亚加拉瀑布，但欣赏过尼亚加拉峡谷美景的人就少得多了。24mm（全画幅），ISO100，1/8 秒，f/22。

柔和的光线，翠绿的色彩，以及桦木的细节。70mm（APS），ISO100，1/50 秒，f/8。

当春天开始融化布雷顿峡湾（Cape Breton）岸边的冰块时，海风将它们吹上了海滩，将粗糙的棱角磨圆了，变成冰卵石。24mm（全画幅），ISO100，1/4 秒，f/22。

一个田园的夏日，午后湿润的空气通常具有美妙的光线特性。18mm（APS 画幅），ISO200，1/50 秒，f/20。

上图

美国东南部的秋色非常壮观，这源于各种不同乔木的组合。Seitz Roundshot 全景相机，ISO100，1/60 秒，f/16。

左图

一片早秋的落叶为夏末的瀑布增添了一抹亮色。10mm（APS 画幅），ISO100，1/9 秒，f/22。

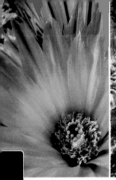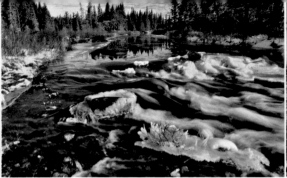

上左图
我使用的24mm镜头和8mm的近摄接圈来得到接近彩虹仙人掌花瓣的角度。24mm镜头加上8mm近摄接圈（全画幅），ISO100，1/60秒，f/22。

上中图
冬天第一个寒冷的夜晚过后，寒冰结在了岩石的周围，挂上了头顶的树枝。20mm（APS画幅），ISO100，1/8秒，f/22。

上右图
风吹过山顶形成了如同羽毛一般的冰霜，在早晨和傍晚的太阳下闪闪发光。24mm（全画幅），ISO100，1/15秒，f/22。

春天时鲜花几乎在任何地方都有，从山谷中水系的两边直到高山顶端。在温暖区域，通常从早春直到秋天地面结冰的整个时间段中都有不同的花相继开放。在林地里，春天的花能够在某些地方铺满整个地面，但这些区域通常都比较孤立。当天气情况合适的时候，即便是在荒漠中花朵也能够开放得非常繁茂，各种多年生和一年生植物如同斑驳的地毯一样铺满每一寸土地。

在春天的清新柔美、夏天的浓绿幽蓝、秋天的金光灿烂和冬天的洁白宁静之间具有非常动人而细致的过渡。在晚春，树叶已经完全变绿，但和深色的针叶林比起来仍旧较淡。当夏末开始入秋时，湿地中的灌木和一部分树木会首先变色，和仍旧一片苍翠的风景形成鲜明对比。偶尔发生的霜降为树叶、草地和花朵增添了精致的冰珠，是非常美妙的近摄题材。当寒冷的冬天到来时，冰层在水坑、溪流和池塘湖泊的边缘凝结起来，"冰钟"悬挂在溪流和湖泊边沿的树枝上。所有这些过渡时期的景观可能只延续短短几天时间，之后下一个季节就完全占据了整个天地。

尽管旅行很有趣，但你最熟悉的地方才是学习季节变换的理想起点——也就是你自家的后院。你越是探索和观察这里细微的变化，就越能够在其他地方找到并欣赏类似的景致。花一些时间来专注于你周围的细节，仔细地观察那些可见的季节交替时的细微变化——冰、雪、树叶和嫩芽、花朵和野生动物。不管你到什么地方，这些都是能够被收入你照片的细节。

上图

寻找季节的细微之处——就像这些马利筋植物的蓬松物——能够让你找到绝佳的拍摄机会。24mm 镜头加上8mm 的近摄接圈（APS），ISO200，1/50 秒，f/22。

右上图

用长焦变焦镜头拍摄的夏天清晨的白松针特写。150mm（全画幅），ISO100，1/30 秒，f/8。

右下图

季节的细节未必一定都在你通常所能想到的地方。你要不断在身边的各个方向寻找——头顶、脚下和身旁。46mm（APS 画幅），ISO200，1/50 秒，f/11。

日间场景和光线

风光摄影包含各种各样的环境，包括城市、郊区、乡村、山地和水景。无穷无尽的光线组合方式能够增强各种风景的效果和细节。尽管各种地区和地形都有自身独特的光线环境，但还是有一些适合于各种风景的基本原则。

光线的种类有很多：直射光、非直射光、反射光、清晰锐利的光、柔和模糊的光、经过过滤的光和平光。风景的光照条件可能是顺光、侧光或者背光，也可能整体上是柔和的漫射光。在一天当中光线的强度和色调持续不断地变化，根据地面海拔、太阳角度和大气情况而各不相同。每一种类型的光线都能以不同的方式增强不同种类的被摄对象，并能影响到它们和画面中其他细节之间的相对效果。对于摄影师而言，挑战在于发现对被摄对象而言最为合适的光线，或者退而求其次，寻找在特定的光照条件下最合适的被摄对象。

对光线特性保持敏感也是很重要的。我每时每刻都会观察风景中的光线，并享受光线细微的变化所带来的愉悦感。太阳的角度、空气的湿度、大气的能见度、地面的抬升和高度，以及云彩的多少和类型都会影响到光线的特性。光线可以丰沛而奢华，也可以完全灰暗而平直。光线的特性和强度都可以在瞬间发生变化，特别是当天空在暴风雨过后刚开始放晴的时候。

一条常用的经验法则是当多云的时候，拍摄细节和纹理，而当晴天的时候，拍摄广阔的风景。当光线柔和时，

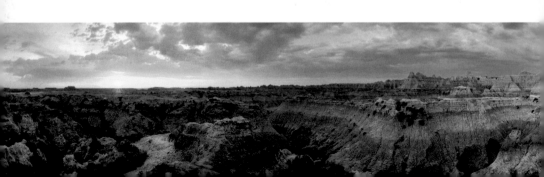

我喜欢在树林里拍摄或者沿着水路前进，寻找细节、动态和纹理这样在高反差光线下很难描绘的场景。而在晴朗的天气下，我更多地在宽阔地带拍摄，寻找充满活力的风景。那些具有鲜明特征的主体、线条、细节和云彩，在明亮的光线和清晰的阴影下会显得更为突出。

在任何光线环境下总有一些可以拍摄的东西，关键在于要寻找到独特的细节。尽管某些拍摄条件可能更具有挑战性，但你总有机会能够拍到出色的照片。

光线提示

- 阴天的时候拍摄细节。
- 天空晴朗的时候拍摄大景观。
- 注意观察光线的特性。
- 根据被摄对象选择光线或者根据光照条件选择被摄对象。
- 利用神奇时刻的光线特性以及低动态范围。
- 在霾、雾、有积雪或沙滩的风景中要过曝大约一档。
- 在任何时候如果捕捉完整的动态范围有难度，应采用包围曝光。

左下图

荒地国家公园（Badlands National Park）就像美国西部许多高海拔地区一样，空气的能见度很高，因而造就了许多壮丽的日出日落景观以及神奇时刻。不过，当太阳升到高空时，整个场景的反差就会变得异常强烈，而细节也会变得很平。Seitz Roundshot 全景相机，ISO100，1/4 秒，f/16。

下图

这张用超广角镜头拍摄的气球照片同时被侧光和顺光照射，加上稍微亮一些的光晕——有时你在背对太阳的时候能够看见。10mm（APS画幅），ISO200，1/160 秒，f/8。

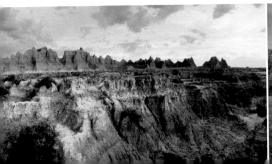

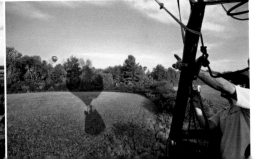

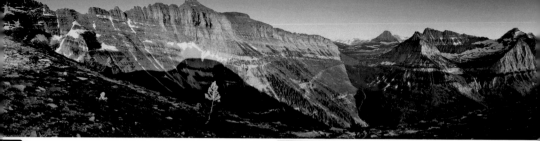

神奇时刻的光线

光线在一天中不断地发生着变化，从日出到日落。从太阳露出地平线的那一刻起，你就开始应对直射光。最初它只是照亮了最高点，接着慢慢充满了山谷，让整个风景都沐浴在光线中。当太阳的位置低于地平线以上10°时，光线经过较厚的大气层的过滤，具有较为温暖的色调。此时的光线更柔和并具有更小的动态范围，使得你能够更容易地捕捉到从高光到阴影的全部色调范围。神奇时刻的光线通常是一天中最好的，在早晨和傍晚都会出现。海拔越高，光线就越好。

上图
神奇时刻第一缕柔和的光线照亮了阿迪朗达克群山的顶峰。24mm（全画幅），ISO100，1/4秒，f/2。

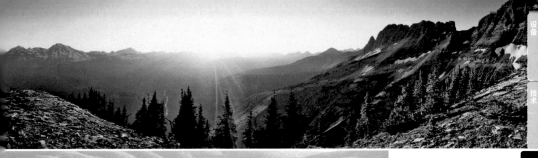

上图

在日落的时候，蒙大拿州格拉西尔国家公园（Glacier National Park）高海拔地区清澈的空气光线和阴影依然十分强烈。Seitz Roundshot 全景相机，ISO100，1/40 秒，f/16。

左图

在这张拍摄于凯兹湾（Cades Cove）的照片上，下午的光线突出了山丘的细节。大雾山国家公园（Great Smokey Mountains National Park），北卡罗来纳州。180mm（全画幅），ISO100，1/60 秒，f/16。

顺光、侧光、背光与柔和光

左图
从侧面照射而来的柔和且低角度的光线所产生的阴影突出了细节，从而增加了这张照片的纵深感。55mm（全画幅），ISO100，1/50 秒，f/11。

上图
雨夜过后，早晨模糊而柔和的光线对于拍摄纽约州乔治湖（Lake George）的这个国家汽车展上的细节而言再适合不过了。16mm（APS 画幅），ISO 200，0.6 秒，f/16。

对页左图
这张背光照片更大程度上是按照高光部分来曝光的，从而让缅因州卡姆登（Camden）的这个捕虾人和小船成为剪影。70mm（APS 画幅），ISO200，1/1000 秒，f/8。

对页右图
尽管太阳略微偏向一边，但由于在天空的位置较高，因此仍然是顺光的效果。画面中的雕塑让前景和背景分开，而清澈的天空让纽约市和布鲁克林大桥的细节增添了几分活泼的效果。35mm（全画幅），ISO100，1/60 秒，f/22。

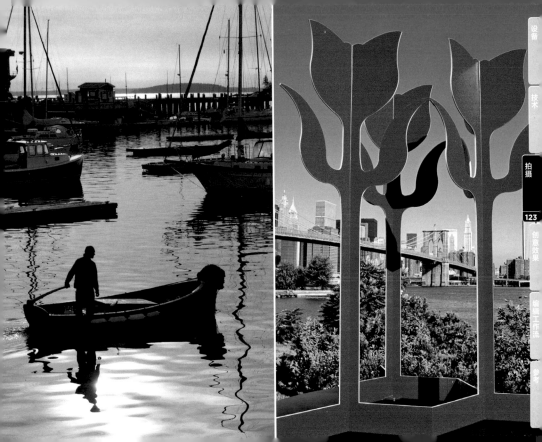

正午的光线

当太阳在天空中升高的时候，光线也变得更加强烈，此时的动态范围也更大。较亮的区域会被记录成白色，而较暗的区域则会变成黑色。有必要进行包围曝光来获取高光和阴影部分的所有细节，以便用于HDR合成。当太阳在天空中位置很高的时候，如果天上有几朵云则可以更好地增添趣味性、细节和阴影。使用偏振镜可以帮助突出色调对比，用数码增强处理也能得到相同的效果。

上图

云彩在明亮的晴天能够增添一些漂亮的细节和兴趣点。Noblex 全景相机，ISO100，1/125 秒，f/16。

对页左下图

当使用评价测光并直接对准太阳曝光时要过曝一到两档——并且记住要包围曝光！ 10mm（APS 画幅），ISO100，1/60 秒，f/16。

对页右图

我找到一个合适的角度来拍摄这个高高的瀑布，并捕捉到我背后明亮的日光所形成的彩虹。200mm（APS 画幅），ISO200，1/30 秒，f/22。

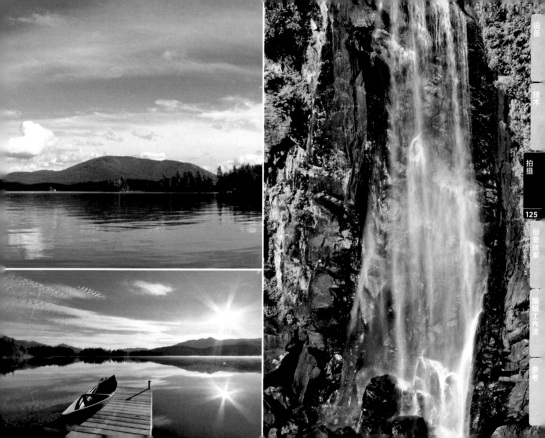

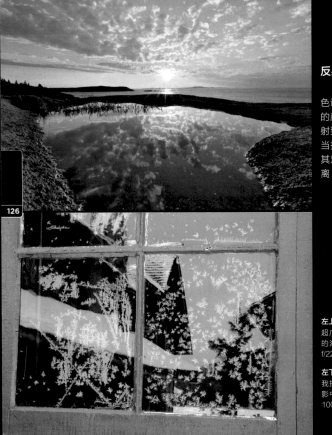

反射光

　　反射光具有任何反射光线的物体所具有的色调。可以是阳光照耀下的秋叶反射在水面上的颜色，也可以是峡谷中的红色岩石把光线反射到另一侧石壁上所产生的柔和温暖的光晕。当拍摄实际的反射时，记住反射影像中的对象其对焦距离是被反射物体和相机之间的实际距离，而不是相机和反射面之间的距离。

左上图
超广角镜头具有足够的景深来捕获水坑、岩石，以及远处的海岸线和云彩。11mm（APS画幅），ISO100，1/5秒，f/22。

左下图
我拍摄这张图片时使用了超焦距，这样窗户上的霜花和倒影中的房子都能有足够的清晰度。35mm（全画幅），ISO100，1/20秒，f/22。

左图
拍摄具有镜面效果的玻璃幕墙是表现城市细节
的一种很有趣的表达方式。150mm（全画幅），
ISO100，1/60 秒，f/16。

上图
当树木和河道或溪流对面的物体位于阳光的照射
下，而拍摄点本身处在阴影中时，能够获得最佳
的水面反射效果。200mm（APS 画幅），ISO
250，1/6 秒，f/18。

128

阴天

上图

尽管在阴天的情况下我更乐于拍摄小范围、表现细节的照片，但有时大范围的风景在这种柔和而有氛围、能够增强细微色调和细节的光线下也能够得到很好的效果。

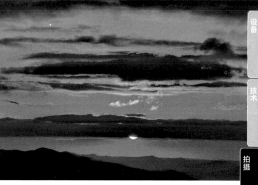

上图
即便照片中的太阳在我眼中是红色的，但强烈的反差经过相机曝光已使其呈现为接近白色。我使用了HDR合成来让太阳恢复应有的色彩。150mm（APS画幅），ISO250，1/60秒，f/11。

右上图
太阳仅仅显现出一抹银色的光彩，这张图像在拍摄时没有使用任何曝光补偿。95mm（APS画幅），ISO200，1/500秒，f/9。

左图
加勒比海的岛屿周围潮湿却清晰的空气给日落增加了美妙的特性。40mm（全画幅），ISO 100，1/30秒，f/8。

日出和日落

当拍摄日出和日落，并且太阳位于画面内部的时候，要注意看一下直方图，了解太阳是如何影响测光结果的。当太阳在画面内部时，使用评价测光需要加上各种不同程度的正向曝光补偿，而当太阳落下去之后则需要负向的曝光补偿。为了让太阳呈现出原本的颜色，在评价测光的情况下要增加很大的负向曝光补偿，或者你可以用点测光对准太阳并增加大约一档的正向补偿。用大范围的包围曝光来得到最终照片所需要的一切细节。

夜间场景和光线

—— 旦太阳沉到地平线以下，距离光线完全消失就只剩下大约一个小时的时间。最初，风景变得更有对比度，因为景物上不再有直射光线。高反差的光线通常被来自头顶大气层和云层的柔和而温暖的光芒所代替，让地面风景和天空的亮度得到平衡。低空的云层能够在日落几分钟后就被照亮，而高空云层被映出玫瑰色的光辉则至少要等上15分钟或更长的时间。

当地球深蓝色的阴影边缘在东方地平线上玫瑰色的光芒中升起之后不久，光线会慢慢变化，而风景和天空的反差重新变大，一个是黑色，一个是蓝色。第一颗星星在深蓝色的天空中闪现，而月光则会增强风景中的细节。

无论是早晨还是傍晚，都有大约20分钟的时间，期间大气中的光线和城市里的灯光具有接近的色调平衡。环境

光的强度足够显示出建筑物的细节，而闪亮的灯光突出了细微部分，增添了生气和色彩。对公路的长时间曝光能够制造出具有鲜活色彩的直线型和螺旋型光带。随着大气中的光线消失在深蓝中，整个场景变成了黑色建筑物中的明亮灯光和灰暗天空之间的生硬反差。

夜晚光线

下左图
一天中某些最好的光线出现在太阳落山之后，此时风景中的自然光和人造光源具有较为接近的色彩平衡。普拉西德湖（Lake Placid），公园，纽约州。Seitz Roundshot 全景相机，ISO100，1秒，f/8。

下右图
海尔 – 波普彗星和北极光，阿迪朗达克公园，纽约州。50mm（全画幅），ISO100，30秒，f/1.4。

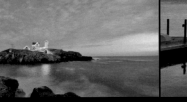

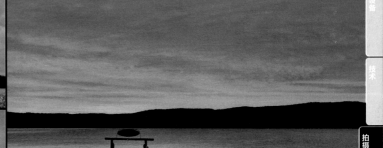

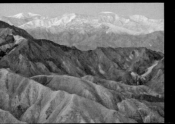

中间时刻的光线

左上图

头顶上的高空云层仍旧被照耀得很明亮，而在接近地平线的地方它们已经没入了阴影中。低空的云层具有夜幕降临初期所特有的"银色轮廓"。11mm（APS 画幅），ISO200，1/10 秒，f/8。

左中图

微弱的光线能够让你进行长时间的曝光来柔化任何运动状态。10 mm（APS 画幅），ISO400，13 秒，f/8。

上图

日出前大约 20 分钟，乔治湖上美妙的光线。27mm（APS 画幅），ISO200，1/5 秒，f/8。

左下图

日出前的柔和光线在空气中缺少水汽的荒漠地区是一天中最好的光照条件之一。死谷国家公园（Death Valley National Park），加利福尼亚州。200mm（全画幅），ISO100，1 秒，f/8。

暮光

上左图
水面上反射的晚霞。200mm（APS画幅）ISO320，1/8秒，f/5.6。

上中图
第一抹晨光中的狮子座流星雨。24mm（全画幅），ISO100，50秒，f/2.8。

上右图
星星在东方天空中最后一丝蓝色天光中明亮地闪耀着。20mm（APS画幅），ISO400，30秒，f/4。

夜景照片提示

- CMOS感光元件最适合超长时间曝光和延长电池寿命。
- 带上充满电的电池再出发。需要注意的是显示屏和自动对焦系统都会消耗电力。
- 当环境太暗，相机的测光系统无法工作时要使用曝光值表。
- 对于超过30秒的曝光，要使用三脚架和快门线，并把相机设置到手动/B门模式。
- 使用长焦镜头拍摄时要关闭防抖并使用反光板弹起模式。
- 如果使用RAW格式拍摄，使用自动白平衡，如果用JPEG格式拍摄，使用日光白平衡，或者对于各种色调使用自动或其他不同的白平衡模式。
- 如果自动对焦能够工作，就对准远处的光源或者反差物体对焦。或者使用手动对焦，使用闪光灯照亮某个对象来参考对焦。无穷远的设置经常会随着不同的变焦长度而略有变化，因此在仍然有光线的情况下要检查并做调整。
- 使用评价测光时，根据云层上光芒的色调来曝光以捕捉到红色或日落/日出的细节。如果要获得暮光的深蓝色调则需要欠曝一些。
- 长时间曝光降噪功能会让曝光时间加倍（因为曝光的时间还要加上全黑帧的处理时间）。为了节省时间，可以关闭长时间曝光降噪功能，而在后期处理时做降噪。
- 虚拟水平功能可以用来放平相机。
- 需要包含前景对象时运用景深规则和超焦距设置。
- 使用镜头遮光罩或者便携加热器和小风扇来保护镜头的镜片在长时间夜晚曝光的时候结露。

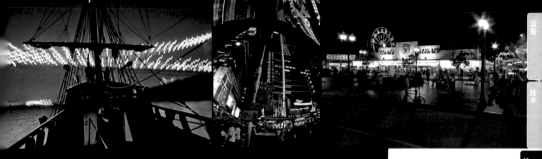

灯光

上左图
在半月号复制品的甲板上使用三脚架拍摄。当时这艘船刚好经过纽约市乔治·华盛顿桥的下方。24mm（全画幅），ISO100，6秒，f/2.8。

上中图
时代广场的灯光。16mm鱼眼（全画幅），ISO100，1/15秒，f/2.8。

上右图
在现场光下拍摄。老果园海滩（Old Orchard Beach），缅因州。15mm（APS画幅），ISO125，3秒，f/18。

左图
为乔治湖的"月光节"准备的热气球。35mm（APS画幅），ISO400，1/2秒，f/5.6。

右图
日落后暮光中的新月，萨拉纳克湖
（Saranac Lake），纽约州。160
mm（全画幅），ISO100，1/8 秒，
f/5.6。

下图
满月只有在日落后和日出前的一小
段时间才会和整个地面的风景达到
色调平衡。乔治湖，纽约州。150
mm（全画幅），ISO100，1/8 秒，
f/5.6。

拍摄月亮

○ 因为月光反射的是太阳光，因此"阳光16法则"仍然
适用。然而，因为我们把月亮看成是黑暗天空中的一
个明亮物体，因此f/11下1/ISO的快门速度更接近于
我们眼睛所看到的效果。检查曝光、使用包围曝光并
多加实验，你会获得更好的拍摄效果，尤其当月亮处
于不同的月相或者接近地平线的时候。

○ 使用包围曝光并依靠HDR合成可得到新月的光线和月
球表面的阴影。

○ 使用50/焦距的法则（50/100mm = 1/2秒）可以估算
为了让月亮不会因为地球自转而产生动态模糊所需的
最低快门速度。使用反光镜预升进行拍摄。

上图
满月——1/ISO，f/11。

下图
全食状态下的月亮只反射很少的光线。这张照片使用一枚 Nikon 70-200mm 镜头加上 2x 增倍镜拍摄（APS 画幅），ISO6400，1/4 秒，f/11。

上图
要捕捉到月球表面的阴影效果而不造成过多的数码痕迹，惟一的方法是使用 HDR 合成技术。

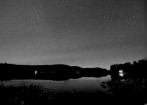

上图

我在天空即将变亮之际停止了这张照片的曝光过程。11mm（APS 画幅），ISO400，40 分钟，f/11。

星空和轨迹

○ 为了避免星星产生拖尾，可将最长曝光时间设定为 1000/焦距（例如1000/20mm=50秒）以消除移动 效果。在北半球，满天星斗围绕着北极星旋转，在南 半球则围绕着南极点旋转。移动幅度随着与旋转中心 的距离增大而增大。即使在上述最长曝光时间下，距 离旋转中心最远的星星仍会有轻微的拖尾现象。

○ 为了得到较好的星空轨迹效果，在使用广角镜头时， 曝光时间应至少为半个小时。使用长焦镜头时曝光时 间可以相应短一些。得到良好效果所需的最短曝光时

右上图

纽约州布兰特湖（Brant Lake）上 漆黑的天空中，银河、北极星、大熊 座和小熊座清晰可见。11mm（APS 画幅），ISO3200，30 秒，f/2.8。

右下图

布兰特湖上方的星空轨迹，有一些 高空云层以及来自四分之一满月的 光线。10mm（APS 画幅），ISO 100，62 分钟，f/16。

间大约为60000/焦距（60000/50mm=1200秒=20 分钟）。

○ 尝试使用多重曝光、全黑帧和叠加软件来获得更为干 净的图像（可以搜索相关天文摄影叠加处理技术的网 站，上面能够找到许多信息）。

○ 流星看上去十分明亮，但却很难捕捉到，因为它们 移动得非常迅速。可使用超广角镜头开足光圈以涵 盖足够面积的天空，并尝试使用较高的ISO（800到 3200）以捕捉流星轨迹。

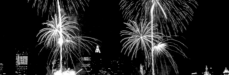

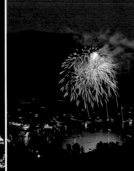

左图

在一定距离外从较高的角度看下去，能够观察到焰火在水面上的反射光。前景的树木和背景的山丘增加了现场感。90mm（APS画幅），ISO200，30秒，f/6。

上图

曼哈顿的天空对于美国国庆焰火表演而言是很好的背景。28mm（全画幅），ISO100，15秒，f/8。

下图

这张曝光时间长达几秒的照片包含了两枚礼花弹的发射过程，给画面的其余部分增添了柔和的亮光。200mm（APS画幅），ISO100，6秒，f/16。

焰火和庆典活动

o 焰火、炮口的火光、闪电和任何其他闪耀的光线都很明亮，其亮度需要由光圈和ISO来控制。通常的指导原则是f/11和ISO200。这个设置还取决于空气的干净程度，以及闪光的距离和强度。要检查直方图并根据需要进行调整。

o 使用快门线在手动模式/B门下拍摄，这样能够方便地控制曝光时间以及在单张照片中捕捉到的闪光数量。

o 也可以用多重曝光功能把多次闪光组合到同一张照片上。在一朵焰火完全绽开之前停止曝光能够让火焰末端显示出比较亮的端点。

o 实际的曝光时间取决于场景中有多少光线，而当场景完全黑暗时，则取决于你想要在画面中包含多少次闪光过程。

拍摄人物

拍摄一张有人物在其中的风景能够增添透视感、比例信息和现场感。一张纯粹蛮荒的风景照对某些人而言看上去可能缺乏真实感，因此加入一个人物的形象能够让它看起来更真实。即使观众永远不可能让自己处于画面中的环境，它也能让照片更具亲和力。

构图可以描绘人物或风景，也可以从照片中人物的视角出发。从一个人背后拍摄的照片可以体现出被摄者的视角，而从正面拍摄则更大程度上和人物本身及其生活的场景相关。在构图时应当考虑到这种视角上的差异，因为这可能影响到你的构图角度以及所使用的焦距。

在画面中加入你自身的一部分，无论从直接还是间接的方式，这样能够把观者拉入你的视角中。在前景中利用自己的脚或乘坐的小船，能够在画面中加入人的元素，从而帮助观者进入到照片的场景中去。

在事件或活动中，照片大多数都是关于人物的。人物形象能够增添照片的活力和目的性，让人知道正在发生着什么。一张城市照片如果没有人物在其中增添生气和活力，看上去就会很不真实。这里的关键在于寻找最能够表现出事件或活动的行为过程、表情或姿势。可以从各种角度拍摄大量照片从而增加选择范围——尤其当人们都在活动的时候——并且在需要的时候进行包围曝光。

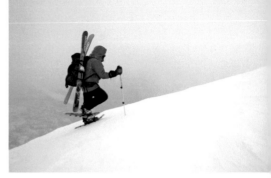

上图
这张照片更大程度上描绘了人物和所处的环境，而让细微的场景细节表达一些现场感。注意脚抬起来的位置以及轻微的模糊是如何造成移动和攀登的感觉的。12mm（APS画幅），ISO400，1/100秒，f/22。

下图
你可以直接把自己加入到一张照片中，也可以仅仅是通过将自己的影子放入照片来增加一些不一样的动感。10mm（APS画幅），ISO400，1/320秒，f/11。

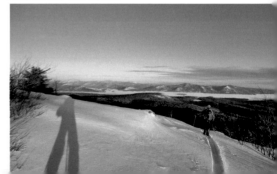

上图
如果没有人物出现所增添的视角和比例感，这张照片就远没有这样富有冲击力。Noblex全景相机，ISO100，1/125 秒，f/16。

左图
炮手在爆炸时纷纷躲避，为这一在纽约泰孔德罗加堡（Fort Ticonderoga）演出中的开炮场景增添了动感和真实感。70mm（APS 画幅），ISO100，1/30 秒，f/20。

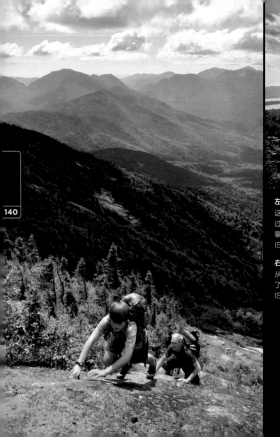

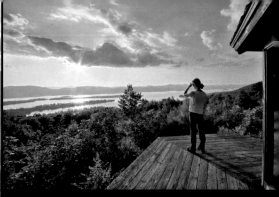

左图
这张从攀登者上方拍摄的照片通过大场景的相对视角使人感受到攀登的坡度。18mm（APS画幅），ISO250，1/200秒，f/16。

右图
从人物的视角拍摄，这张照片带来了极佳的现场感。35mm（全画幅），ISO100，1/30秒，f/22。

上图
这张照片同时给出了画面中人物的视角和完整的大场景。纽约乔治湖。10mm（APS画幅），ISO250，1/60秒，f/16。

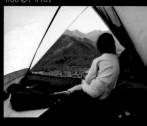

上图

当我在拍摄一场法国和印度之间战争的重演活动之后的焰火时，这位风笛手走入了画面。我重新构图并使用了柔和的补光闪光来得到前景的细节。17mm（APS 画幅），ISO200，20 秒，f/8。

左图

拍摄于新年围海堤边的一个完美场景。雪正在下，人们在水中进进出出，而更多的人则在岸上驻足观看。我使用了足够慢的快门来拍摄，让快速的动作稍显模糊，从而制造出动感和活力。86mm（APS 画幅），ISO200，1/60 秒，f/9。

风景中的人物

- 光线可以来自前方、侧面、背面或头顶。
- 构图时可考虑从高角度、低角度或眼平角度来拍摄。你可以在贴近地面拍摄时使用实时取景，把相机举过头顶拍摄时也可以使用。每一种不同的视角和焦距都能得到不同的感觉。
- 使用补光闪光（欠曝大约一档左右——反复实验以得到合适的细节）让处于侧光或背光中的人物显现出一定的细节。
- 通过对准背光人物周围较亮的背景来测光，可以得到剪影效果。如果剪影不够黑，就通过欠曝让整个画面更暗。
- 我在拍摄运动时尽量让它保持一种看上去自然而非刻意为之的样子。不过，在必要的时候某个场景也可以事先摆拍——或者事后重演，如果某些过程看上去效果尤其好的话。让人走回去然后重新从一个场景中走过看上去仍旧可以很自然。
- 我喜欢在构图时留下足够的前部空间，让人物的运动能够进入其中，这样能让他们看上去是走入画面中而不是离开画面。
- 因为表情、角度和位置的变化都很快，而位置的微小变化都能够形成截然不同的效果，因此你要拍摄很多照片。

拍摄野生动物

野生动物能够让一张照片增添活力、情感和神秘感，尤其当动物处于自然的状态时。动物都有自身的表情、癖好和情绪，具有欣赏性和感染力。拍摄野生动物的构图指导原则和拍摄人物相类似，除了不能要求动物按照你的要求来摆姿势。

首先要考虑照片的主题更关乎于动物本身、风景还是动物的视角。然后考虑不同的用光和视角——背光、侧光或者顺光——以及是从俯视、仰视还是中间位置进行拍摄。使用实时取景能够让相机贴近地面以获取小动物的视角，在把相机举过头顶拍摄的时候也很有用。

长焦镜头能够通过加装增倍镜进一步增强远摄能力，以拍摄那些精彩的"大头照"。要尝试尽可能包含最多的面部细节，并确保眼睛位于景深内。闪光灯能够增加眼神光，但要注意不要惊吓到动物。当手持长焦镜头拍摄时——无论是否有防抖功能——我都会连续拍摄三张或更多的照片，以保证至少有一张是足够锐利的。

我尤其喜欢使用广角镜头，并从周围环境的角度来描绘动物。构图时要记得检查取景器的每一个角落，并注意动物和画面中所有其他物体之间的相对大小。你很容易专注于动物身上而忘了它在整个画面中看上去有多小。

在任何可能的情况下要使用三脚架，尤其在使用长焦镜头拍摄的时候。关闭防抖功能并使用反光镜预升或延迟曝光功能可帮助你在三脚架上获得最清晰的图像。但有时候也可能由于这样的延迟而错过了拍摄机会，因为这种方法仅仅在拍摄静止对象的时候才适用。要拍摄许多不同的角度和重复的画面，并且使用包围曝光来得到最大的选择范围。

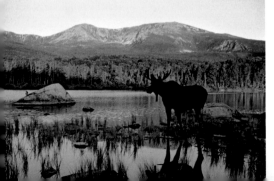

左图
尽管这头驼鹿是画面中的关键元素，但由于它是剪影效果并且正在向远处看，因此这张照片仍旧是一张风景照。28mm（全画幅），ISO100，1/30 秒，f/16。

上图和右图

遮蔽物，无论是汽车、房子还是特别建造的掩体，都可以提供一种拍摄野生动物而不惊扰它们的方法。长焦镜头则能够让你的画面包含一些尤其清晰的细节。400mm（APS 画幅），ISO 1000，1/800 秒，f/8。

左图

使用广角镜头来包含背景，这能让前景中的海鸥具有一定的现场感。52 mm（APS 画幅），ISO250，1/100 秒，f/16。

右图

从动物的视角拍摄照片会给画面增添更为独特的维度感觉。18mm（APS 画幅），ISO320，1/60 秒，f/22。

具有防抖功能的设备有助于手持拍摄，但如果动物在移动，防抖功能会造成使用比定格动作所需的速度更慢的快门速度来拍摄照片。当然并不一定非得将动作定格，可以尝试跟随动物或被摄对象平移相机，制造更多的戏剧性和趣味。

国家公园、野生动物保护区为我们提供了大量在自然状态下感受野生动物的机会。这些动物并非狩猎所得，并且区域内经常会设立特定的观察台或掩体。游乐园、农场、动物园和蝴蝶园则是拍摄豢养动物的理想场所，不过最好在照片中注明动物是豢养的。

右图
在房子周围安置投食器能够让你拍到不少有趣的照片。320mm（APS画幅），1/100 秒，f/11。

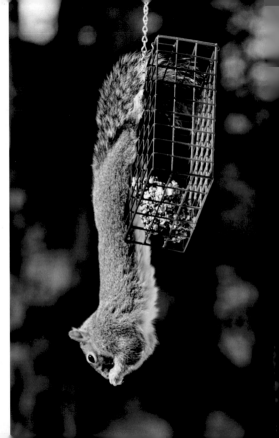

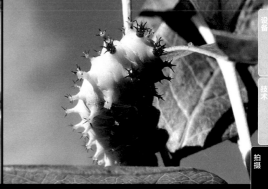

上左图

这只毛茸茸的啄木鸟是我们投食器上的常客。400mm（APS 画幅），ISO400，1/100 秒，f/8。

上右图

在野外寻找像这条伞树蛾幼虫这样的小型生物时，敏锐的观察力很重要。24mm 镜头加装 8mm 近摄接圈（全画幅），ISO100，1/50 秒，f/22。

野生动物观察提示

• 在野外指导中学习野生动物的行为模式和生活习性。

• 考虑到野生动物易受惊扰，最好在汽车或掩体中拍摄。

• 尽量待在下风口，这样你的气味不容易被发现。

• 穿着自然而黯淡的色调——避免穿着或使用明亮而耀眼的东西。

• 尽管大多数野生动物都非常警惕，容易受惊，但也有些动物可能非常迟钝。

• 让野生动物自己靠近你——不要追逐它们。要注意它们可能的意图——尤其是在交配季节。

• 如果你要移动，应缓慢而折尺形地移动，并间歇性地停下脚步。

• 要经常四处张望，不要让动物觉得你在盯着它们看。

• 要记住在某些公园或野外场景中，你并非处于食物链的顶端。

• 没有任何一张照片值得威胁野生动物的生命安全。

空中摄影

从空中拍摄能够给风景带来独特的视角。尽管你能够从任何有窗户的飞机上拍摄照片,但在乘坐小型固定翼飞机时,最好选择机翼在机舱上方的型号,这样可以有更多的拍摄角度,另外窗户最好能够开启。直升机在这方面能够提供最大的选择性,因为最新型号的直升飞机乘坐起来非常平稳,而把机舱门拆下来的话,就有180°的半球角度能够拍摄,而不会受到风的影响。直升机不受海拔限制的影响,因此悬停在接近地面的地方和在几千英尺的高空巡航同样容易。轻型直升机是一个更为昂贵的选择,但你能够在同一时刻拍摄更多的照片,因为你能够更方便地到达你所想要的位置,拍摄照片,然后再离开。

所有关于构图和用光的常规法则在空中摄影中依然适用。在空中光线可能更为重要,因为在你和地面风景之间隔着更多的大气层。同时,含水量更高的空气会产生雾气和偏蓝的色调,需要在后期处理中纠正色彩平衡。使用高倍数的变焦镜头能够提供最大的拍摄灵活性,并尽量减少镜头的更换次数。我的APS画幅的D300s相机上安装的18-200mm镜头几乎能够应用于所有的空中拍摄场景。长焦镜头在稳定瞄准一个对象时更难把持,而超广角镜头更

右图
因为不可能在 37000 英尺的高度打开窗户,所以只能将镜头贴紧窗户以便最大程度消除来自机舱内光线的反光。这样做也能够让玻璃上的痕迹尽可能变得模糊。35mm(全画幅),ISO100,1/200 秒,f/5.6。

右上图
直升飞机提供了宽广的风景视角，并能够在低海拔悬停拍摄。
10mm（APS画幅），ISO200，1/320秒，f/8。

右下图
空中拍摄提供了在其他条件下无法运用的视场、角度和细节。20
mm（APS画幅），ISO200，1/640秒，f/5.6。

容易产生透视形变，同时也很难避免在构图时把飞
机的一部分包含进画面中来。由于通常对焦点都在
无穷远处，景深并不十分关键，因此可以用较大光
圈拍摄来得到更高的快门速度，以消除相机震动的
影响。要注意让具有防抖功能的镜头避开风——窗
外的气流会影响防抖系统的效果。

　　一般我喜欢带上两个相机，分别装上适合不
同情况的不同焦段的镜头。有时我也会遇到相机
缓存不够的问题。我有可能会在飞到一个位置时
零星地拍几张照片，然后用不同的焦距和角度密
集地拍摄大量图片。如果相机在写入RAW文件时
不够快，我可以马上抓起另一台相机继续拍摄。

　　一定要确保当窗户打开时将相机背带挂在脖
子上，并将所有可能松开的东西安全地放在相机
包里。在飞机的驾驶舱里不会有很多富余的空
间，因此最好轻装上阵。记住带上额外的充满电
的电池和存储卡。在飞机上拍摄时这些东西的消
耗会很快。

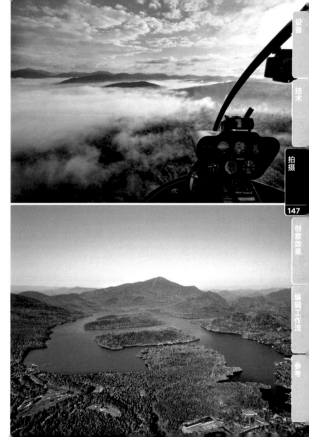

水下摄影

尽管严肃的水下摄影需要一些非常复杂的设备和附件，但是在游泳或潜泳时使用一台防水的即拍型相机来拍着玩还是很容易的。最简单的水下容纳设备是上面为镜头留出"玻璃窗"的防水保护袋。这些装置在浅水中使用已经非常好了，而更为专业的设备则是为不同型号的相机专门设计的，从而能够在水下操作各个部件。此外还能买到不同尺寸的镜头袋，还有连接水下闪光灯的专用适配器。某些最好的水下容纳设备能够保证相机在深达100米的水下安全工作。

因为暖色调的光线会被水迅速吸收，水下的风光都是偏蓝色或绿色的。因为存在这样的偏色，大多数水下摄影师都依靠闪光灯来得到自然的色调，并尽可能在三英尺的距离内拍摄水下对象。水的清澈程度是很重要的。闪光灯发出的光线会从水中的任何悬浮物上反射回来，使画面上布满细小的光点——尽管水中一定数量形态完美的微粒确实能够帮助营造出水下阳光所形成的放射线和光柱。

防水容纳设备开辟了许多摄影道路，包括拍摄翻滚破裂的海浪和水上水下照片，也叫做分割照片。由于在水面上和水面下拍摄时所具有的不同光学特性和放大率，因此最好使用超广角或鱼眼镜头来获得足够的景深，从而让上下两部分都有清晰的焦点。对焦在水下的细节上，并使用f/16的小光圈，这样水上部分仍旧可以位于景深范围内。

水会减弱光线的强度，因此当太阳在头顶或身后时拍摄能够有助于让画面的上下两部分拥有比较平衡的色调。然而，这两部分之间仍然有1到2档的亮度差异（深度越大差异也越大），可以根据水上部分曝光，然后再根据水下部分包围曝光，这样能得到后期HDR处理所需的所有曝光信息。也可以用闪光灯来增强水下部分的光线。

有很多建议可以用来在水上或水下拍摄时减少镜头上的水珠。用婴儿沐浴露或土豆来擦拭镜片和往上面吐口水都是很常见的建议。其他的方法包括Stoner玻璃清洁剂、Rain-X、潜水时的防雾措施，以及牙膏。Rain-X和牙膏不太适合，因为Rain-X会导致水形成水珠，并且对于有机玻璃材料效果也不好——而牙膏通常都含有轻度的研磨成份。用新切的土豆在镜头上擦拭，或者对着镜头吐口水（或者舔舐镜片）然后将口水抹开，接着在拍摄之前快速地冲洗一下，这似乎是最为环保而简便的防止水珠的办法。

对页图

另一个拍摄水下或水上水下分割照片的方法是在小型水族箱里拍摄。在河床上用合适的角度放置相机让我能够进行较长时间的曝光并使用 HDR 包围曝光。这样的效果或许不如用昂贵的水下容纳装置拍摄得清晰和精确，但却提供了一种经济的玩法。10mm（APS 画幅），ISO200，1 秒，f/22。

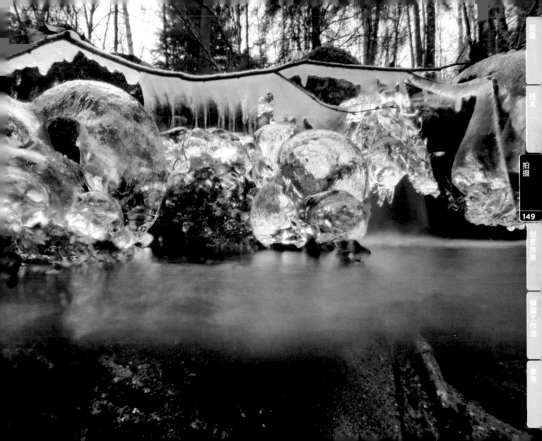

创意效果

"如果……会怎么样？"是最最基本的创新问题。如果我调整景深、使用更长的快门时间，或者在对焦点上玩花样会怎么样呢？如果我平移相机、改变焦距、上下跳跃，甚至在拍摄过程中把相机抛向半空会怎么样呢？你并不会损失什么（只要你接住相机），却有可能得到很多。

数码相机能够让我自由地用以前未曾意识到的手段来拍摄。有些技术我也曾经想过用胶片来尝试，但并没有真正进行试验，因为成本太高和诸多限制。数码技术能够让你有机会马上看到一次实验的拍摄结果，让你更容易为随后的照片提炼出更优的效果。你越是追求新鲜的想法，就越能扩展自己的创造力。

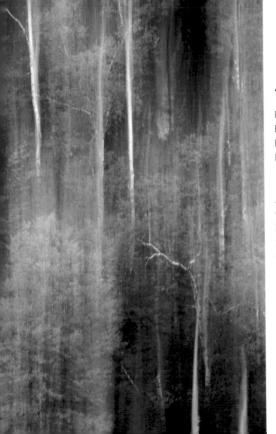

创意的想法来自于提问而不是现成的答案。只要问一句"如果……会怎么样",就能够引申出无限的可能。用创造性的眼光去观察能够帮助你构想出尚且不存在的画面,并在你看不到任何答案的地方寻找到机会。最终的结果取决于你的想象力,加上你对光圈、快门和ISO之间动态联系的理解。

创意摄影所做的是玩转相机和实验各种想法。尝试从不一样的角度和视角来思考,使用不一样的镜头、附件、滤镜和技术。在拍照片时拿着相机行走、奔跑或者跳跃;或者在沿着坡道滑雪或骑自行车时拍摄照片(注意安全)。抛开构图法则和固有观念,仅仅玩玩各种设置,并尝试一切你能想到的东西。你并不会损失什么,却有可能净赚很多。放慢脚步,放松心情,让自己的思维自由发挥——问题和答案会自己浮现在你的脑海中,而不需要你去有意追寻。

左图
我以前曾经尝试过在同一次曝光过程中紧紧握住相机并平行移动。我尝试了好几次,直到拍到一张我觉得模糊程度和清晰度都恰到好处的照片。170 mm(APS画幅),ISO200,1/8秒,f/20。

选择性的对焦和柔化

柔化能让一张照片增添美妙的超自然效果。尽管通常我们都力求拍到一张干净而具有清晰对焦的照片，使用选择性的对焦和其他手段来加入柔化效果能够让一张照片拥有大量的创意选择。我有时会拍摄一张清晰对焦的照片和一张脱焦照片，这样能够在相机内用图像重叠功能合成为一张照片，或者在后期处理时做相同的工作。

当你通过选择对焦来制造柔化效果时，图像清晰对焦的程度与光圈大小和镜头焦距有着直接的关系。使用最大光圈和较长的焦距能够在焦外部分显示出最大程度的柔化效果。全画幅的感光元件在这一点上比小尺寸的感光元件更有优势，因为要达到同样视角所使用的镜头焦距更

长，相应地便具有更浅的景深。另外，某些镜头在焦外部分具有更好的柔和——或者虚化效果。这一特性是和镜头相关的，和焦距没有关系，仅取决于光圈的开口有多圆，以及光线在玻璃之间的传递特性。

使用长焦镜头和增倍镜，以及微距镜头能够对焦在某个对象上的一个特定部分，而让其余部分变成非常柔和的背景。将相机非常靠近叶子或者其他前景细节能够让你"透过"它们来对焦，使图像增添更强烈的柔化效果。用景深预览按钮来检查构图，能够实际看到在所选择的光圈下画面上多少地方在景深范围之内。

此外，除了在现场的拍摄选项之外，后期处理时也能使用数码手段创造柔化效果。

左图
在 70-200mm 镜头上加装一个近摄接圈能够提供微距拍摄能力并给已经极浅的景深增添柔化效果。将镜头放置到距离郁金香非常近的位置拍摄，形成了透过柔和的前景对焦的效果。350mm（全画幅），ISO200，1/60 秒，f/8。

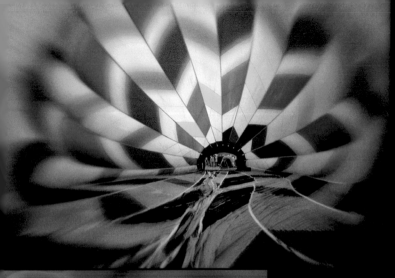

上图
Lensbaby 这样的设备能够提供多种创意选择，它们都具备一个可调节的清晰度"最佳点"，并逐渐过渡到周围的柔和部分中去。Lensbaby 取景设备，ISO100，1/30 秒，f/8。

左图
我实验了许多不同的光圈选项，来查看哪一种光圈能够最好地刻画花朵的细节。比较大的光圈会让整个画面太过柔软。如果使用较小的光圈，那么背景上的细节就会形成干扰。f/18 对于微距镜头而言是一个比较适中的光圈。105mm（APS 画幅），ISO100，1/6 秒，f/18。

上图

小的点状光源——就像这些 LED 圣诞灯光——在使用大光圈并在焦外拍摄时会形成有趣的圆形光斑。120mm（APS 画幅），ISO200，1/10 秒，f/5.6。

上图

在镜头前片上哈气所形成的雾气能够增添不同程度的柔化效果，并随着其蒸发过程而变化。10 mm（APS 画幅），1/5 秒，f/22。

上图

这张照片是透过一块从水坑中挖出来的 1/4 英寸厚的冰块拍摄的。我将它反复旋转直到找到所需要的效果。玻璃纸、塑料、袜裤以及许多其他透光或者半透明的材料都能够用来产生柔化和选择性对焦效果。35mm（全画幅），ISO100，1/100，f/16。

画面柔化选项

- 柔化/柔焦滤镜。
- 能够调整柔焦程度的柔焦"人像"镜头。
- 能够提供可移动/调整最佳清晰度点的Lensbaby设备。
- 增倍镜能够放大场景同时不改变最近对焦距离，相应地缩小景深并在同一拍摄距离上增加柔化效果。
- 使用具有最小景深的长焦镜头、大光圈、增倍镜或微距镜头实验选择性对焦。使用景深预览按钮检查构图。在镜头前镜上哈气并在水汽蒸发过程中进行拍摄。
- 将凡士林涂抹在旧的滤镜上并在中央留下一个清晰的部分（不留也行）。
- 把中灰色调的袜裤套在镜头上（镜头的焦距要足够长，这样裤袜上的网格不会在画面中看上去太明显）。

- 大气条件可能在长时间曝光的情况下使画面产生柔化效果（霾、雾、暴风雪或大雨）。
- 有意把光点放在焦外拍摄会让它们变成"光斑"（露珠上的阳光、城市灯光、圣诞树上的装饰灯等）。
- 透过波浪状的透明玻璃或冰块拍摄。
- "奥顿"（Orton）效果——一张清晰对焦的照片和一张脱焦照片合成的多重曝光效果（161页）。
- 后期处理技术——复制背景图层，使用高斯模糊，然后调整图层透明度把它和清晰的背景图层混合起来。添加一个图层蒙版来微调图像上的模糊部分。尝试不同类型的模糊方式，或者使用专门为柔焦效果设计的软件。

跟焦和动态模糊

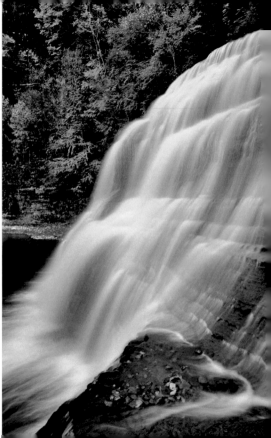

调整快门速度能够控制照片记录运动效果。较高的快门速度能够凝固住被摄对象的运动过程，而较慢的快门速度则会将运动过程描绘成柔和的模糊状。如何选择一个有效的快门速度来凝固动作或是制造模糊效果取决于被摄对象的运动速度、所使用镜头的焦距，以及被摄对象的运动方式是穿越画面还是和相机的指向平行。

　　动态模糊最常见的应用之一是拍摄运动的水流。把相机安全地装在三脚架上，并使用焦距/10或更慢的快门速度来拍摄溪流、河道、海洋或瀑布，能够得到适度的动态模糊效果。当曝光时间接近30秒或更长的时候，水流线会消失而变成柔软而雾状的效果。太强烈的柔化效果会模糊大型瀑布的力量感。大约1/镜头焦距的曝光时间能够凝固瀑布顶端的水流运动，而在接近底部的地方形成动态模糊。这样做有助于描绘出水流下坠的能量和巨大的水量。

　　跟焦操作利用相机本身的移动来跟踪运动的物体，同时将背景模糊，从而展现出运动效果。这种技术能够应用于任何移动的被摄对象——人物、汽车、动物、落叶、雪花，以及从瀑布顶端流下来的水。为了得到最佳效果，使用大约2/镜头焦距到4/镜头焦距的快门速度，并让相机在拍摄之前、之间和之后始终跟随被摄对象移动。把相机设

右图
对水流的长时间曝光能够形成一种柔美而温和的感觉。24 mm（全画幅），ISO100，1.2秒，f/16。

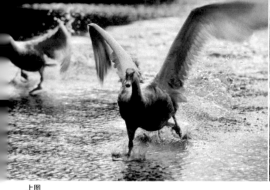

上图

我使用的快门速度足够凝固住大多数的运动过程，同时又能够在鸟翼的末端形成一定的运动感。200mm（全画幅），ISO100，1/160秒，f/8。

下图

在长时间曝光的过程中变焦会从图像中间开始让细节形成爆炸感。使用18-200mm变焦镜头从112mm焦距向广角端变焦。112mm（APS画幅），ISO320，1/6秒，f/5.6。

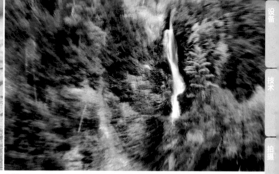

上图

在拍摄这张照片的过程中我抓住镜头的变焦环并转动相机机身来尝试效果。我试了好多次，直到得到我所需要的效果。使用18-200mm变焦镜头从135mm焦距向广角端变焦。135mm（APS画幅），ISO320，1/6秒，f/29。

为连拍模式，拍摄一系列图像，同时睁开双眼，这样你能够在取景器变黑时用另一只眼睛跟随被摄对象。

跟焦并不局限于拍摄移动的对象，你也可以让静止的被摄对象产生移动的效果。可以试着让树木的线条向下面的雪地、水面、花丛或草地移动，并实验诸如城市景观、圣诞灯火、建筑物、水面或倒影之类的环境。还可以通过使用不同的角度来移动相机，或用旋转的形式来运动。还可以尝试在奔跑、跳跃、滑雪或步行的时候拍摄——或者将相机锁定在某个对象上，然后在走过或者开车经过的过程中拍摄。只要你跳出尽量把相机拿稳这个框框，就能够找到无限的可能性。

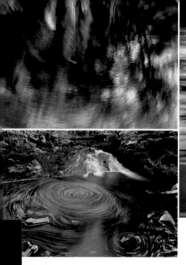

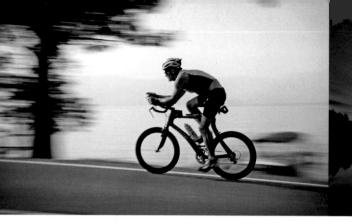

上左图

任何地方都有神奇的图案。在这张拍摄波浪上的倒影、落叶、树木和蓝天的图像中，相机绕着变焦环旋转。150 mm（APS 画幅），ISO160，1/6 秒，f/11。

左下图

对水面的长时间曝光能够柔化较快的运动过程中的细节，并在缓慢旋转的泡沫处形成漂亮的旋涡。11 mm（APS 画幅），ISO200，15 秒，f/8。

上右图

或许需要尝试很多次才能成功，但跟焦是拍摄运动的一个非常有效的手段。100 mm（APS 画幅），ISO100，1/30 秒，f/22。

变焦镜头为慢速快门的创意摄影提供了额外的可能性。在慢速曝光过程中变焦能够让细节从中央到边缘呈现出爆炸效果。我通常用大概1/6秒的曝光时间来尝试这种拍法——但你可以实验各种曝光时间和变焦速度。对于旋转变焦镜头而言，另一种选择是在拍摄过程中让机身绕着镜头旋转。握住镜头的变焦环不动，然后在曝光过程中旋转相机。当你的手法恰当时，这个过程会形成一种从照片中某一点展开的旋涡状模糊。

一旦你尝试了前面提到的某些移动技巧，就可以在曝光中加入其他"扭曲"。使用一枚带有防抖功能的镜头，在曝光过程中的一部分时间握住相机不动，在其余时间里移动或是变焦。这样能够产生一张混合了清晰图像和动态模糊的照片。

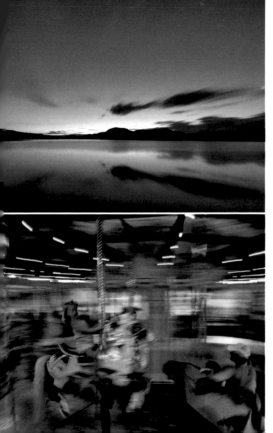

左上图

超长的曝光时间能够柔化云彩的运动过程，和水面上涟漪的一切细节。11 mm（APS 画幅），ISO100，10 张 10 秒，f/22 光圈曝光的合成。

左下图

在对着运动的旋转木马进行跟焦拍摄时画面中会产生许多不同类型的动态模糊。

提示

- 穿过画面运动的被摄对象比起朝着相机或背离相机运动的被摄对象需要快得多的快门速度才能凝固其运动过程。
- 凝固运动过程所需要的快门速度同时取决于对象的运动速度和所使用的镜头焦距。对于许多沿着相机的指向运动的对象而言，这个快门速度大约是1/镜头焦距。
- 在跟焦的过程中模糊背景所需要的快门速度同时取决于对象的运动速度和所希望的背景模糊程度。对于大多数镜头和移动的对象而言，比凝固运动过程所需的快门速度慢1到2档的速度能够得到比较好的背景模糊效果（大约2/镜头焦距到4/镜头焦距）。
- 拍摄海浪的时候，在前一波海浪消退在后一波海浪下面的时候进行拍摄，比起用长时间曝光来拍摄涨落的潮水能够更好地体现出空间感和水的力量。
- 多做实验——针对快门速度和曝光量进行包围曝光。

多重曝光和图像合成

将多张不同曝光的照片组合起来提供了另一种途径来增添艺术效果和处理运动。如果相机本身的拍摄菜单中不提供多重曝光的功能，许多类似的技巧可以在后期处理中完成。多重曝光有两种拍摄选项：自动增益补偿关闭和自动增益补偿打开。

在自动增益补偿关闭的情况下拍摄，多重曝光中的每一张图片亮度都是互相叠加的。例如，我们使用f/8和1秒的曝光时间，那么1张曝光1秒的照片和两张曝光1/2秒、4张曝光1/4秒、8张曝光1/8秒或10张曝光1/10秒的照片曝光量相等。这些照片中的信息将按照拍摄时的强度组合起来。这种模式所使用的快门时间较短，和拍摄的照片张数相对应。而在自动增益补偿打开时，每张照片都是在正常的曝光下拍摄的。相机会结合所用图像中的信息，将曝光量求平均值。让你能够所见即所得地拍摄每一张照片，而相机则把总体的图像信息组合到单张的图像中去。当使用包含一定动态模糊的长时间曝光时，多张图像的组合让模糊的程度看上去就像是在拍摄一张超长曝光时间的照片。

图像覆盖是某些型号相机提供的另一种在机内进行多重曝光的功能，可以处理任何双张的RAW或JPEG文件。所选择的照片可以分别调整亮度，然后另外生成一张图片，而不会影响原来的照片。所得到的照片还能够和其他图像再次混合。

160

右侧第一张图
尽管单次曝光是5秒，但随着白天的光线慢慢消失，我能够用相机设置得到的最长曝光时间也是5秒。而由10张照片组成的多重曝光能够得到50秒曝光所形成的动态模糊效果。

右侧第二张图
这张拍摄英莲叶花朵的多重曝光图片是一张静态图像和一张通过拍摄过程中变焦得到的模糊图像的组合。

右侧第三张图
拍摄白桦树枝桩的原始图像大约是本图中曝光量的一半，同时增添了8张额外图像的曝光量来形成另一半的曝光强度。

右侧第四张图
将清晰的原始图像和一张亮度稍弱的平移过程中拍摄的图像相结合，让这张冬日的风光照片增添了美妙的风吹效果。

自动增益补偿关闭时的多重曝光表

曝光是相互叠加的。例如，组合两张曝光1/2秒的照片，其曝光总量和一张曝光1秒、4张曝光1/4秒，或10张曝光1/10秒的照片是一样的

曝光数量（增益补偿关闭）	1	2	3	4	6	8	10
总体曝光的分割数量	1	½	⅓	¼	⅙	⅛	⅟₁₀
欠曝补偿（档位）	0	1	1 ½	2	2 ½	3	3 ⅓

上图
结合一张清晰的图像和一张脱焦的图像能够造成一种非常梦幻的奥顿式的效果。

上表
在自动增益补偿关闭的情况下使用多重曝光可以利用欠曝补偿来设定不同张数情况下的正确曝光。

多重曝光选项

- 合成两个不同的对象——例如满月和另一张风景图片，或者一片树叶的近摄照片和一条小溪的细节。
- 合成同一张图片的两种不同的纹理——例如一张清晰合焦和一张脱焦（如同奥顿效果的图片）——或者一张变焦模糊或平移模糊的照片叠加在一张清晰的图片上。
- 描绘同一个对象的运动——比如拍摄一面飘舞的旗帜，使用多张连续合成的快照而不是单张曝光较长的照片来得到模糊效果。
- 组合多张相互之间只有微小构图变化的照片形成一种印象派的效果。
- 用较强的亮度拍摄一张照片，而用较弱的强度拍摄其余照片，能够强调某个特定的对象。例如，用整体曝光1/2的强度拍摄第一张照片（减1档曝光）。之后将余

下的1/2秒分割成2张1/4强度（欠曝2档），或者4张1/8强度（欠曝3档），或者8张1/16强度（欠曝4档）的照片。
- 利用暗色调背景、一个移动的对象以及一台闪光灯拍摄一个舞者或其他移动对象。
- 多重曝光也可以用来代替或补充中灰密度滤镜（ND）来获得比平常更长的曝光时间。将相机设定到最低ISO和最小光圈以获得可能的最慢快门速度。在自动增益补偿打开的情况下，拍摄同一个场景的多重曝光。六张多重曝光照片的合成相当于一块6档的ND滤镜，而10张多重曝光照片相当于10档的ND滤镜。
- 使用三脚架、快门线和反光板弹起模式或曝光延迟模式来防止相机在连续的图像拍摄中移动。

间隔定时器和定时摄影

间隔定时器是用来在特定的一段时间内以精确的时间间隔来拍摄一系列照片的装置。这些图像可以用作单独的帧来组成定时的视频序列，或者作为单独的图像来记录一个事件的不同阶段。拍摄主题可以是任何跟随时间变化的东西，比如花开的过程、日月的东升西落、城市的交通、野生动物的运动，或者掠过的风暴。如果将间隔定时器和多重曝光结合起来使用，就能把照片序列在机内组合成一张单张照片。如果你的相机没有间隔定时功能，也可以使用为各种型号相机设计的具有内置间隔定时器功能的遥控器。

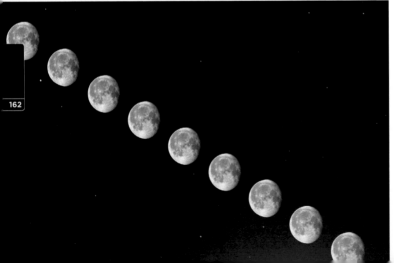

左图

我使用了关闭自动增益补偿的多重曝光功能来合成 9 张定时拍摄的 200 mm、1/125 秒的照片，每两张之间的间隔是三分钟，期间月亮在天空中穿行，另外还加上 30 秒拍摄天空和月亮周围星星的照片，用 18mm（APS 画幅），ISO200 拍摄。

左图：从上到下

这些 JPEG 图像是从拍摄日出的一个间隔序列中挑选出来的。
这些图像拍摄的间隔时间是 15 分钟（APS 画幅）。使用手动曝
光模式，我在拍摄过程中缓慢地逐渐调整曝光时间，从最暗时
的 1/3 秒，到最亮时的 1/100 秒。

间隔定时器提示

- 用一块充满电的电池进行拍摄，或使用额外的扩充电池，或外接电源。
- 检查用户自定义功能中的"自动测光关闭"选项设定为无限（使用外接电源时），或者其时间大于拍摄图像序列所需的时间。
- 为了确保间隔拍摄时曝光的一致性，在自定义设置中将自动曝光按钮功能设定为"保持"。用该选项在开始拍摄间隔曝光序列之前将曝光锁定，从而避免在最终的视频序列中出现曝光"跳变"。或者使用手动曝光在整个序列中保持曝光设定。
- 视频通常是每秒三十帧，因此为了一秒钟的视频需要拍摄三十张分离的图像。
- 拍摄1080p的视频，一张图片只需要有1920像素的宽度就够了，但更大的尺寸在最终成像过程中能提供更多的选择。
- 在拍摄视频序列时要用最高画质的JPEG格式来拍摄，这样就不用对每张图像都用RAW来做颜色输出了。
- 要考虑在日出或日落的拍摄序列中光线的变化程度有多大。54页上的曝光值表能够帮助你确定需要使用的基准曝光量。例如，一个拍摄日出的序列开始时比较暗，而结束时比较亮。当正对太阳拍摄时镜头眩光就会是个问题。
- 间隔定时器能够和多重曝光功能结合起来使用（在支持这种功能的相机上），从而将一组预定的序列合成到单张照片中去。首先设置并开始多重曝光过程，然后编制并开始间隔定时拍摄。记住在每个流程之前按下"OK"按钮来触发。

闪光灯和人造光源

我比较喜欢利用现成的自然光来拍摄，但有时一幅图像可以通过人造光来增强效果。闪光灯是最常用的人造光源，此外电筒、头灯、灯笼和激光笔也是可以利用的。

在拍摄风光时，我通常使用闪光灯来为阴影中的对象补光、强调特定的被摄对象，或者增强画面中某个比其他部分暗一些的区域。我经常将闪光补偿设为欠曝一档，在只需要加入一点高光的情况下则欠曝更多。在 TTL 测光技术下，闪光灯的使用只需要简单地弹出相机的内置闪光灯（或者增加一个或多个附加闪光单元），并调整闪光补偿就可以了。内置闪光灯可以直接使用，也可以通过一些附件来柔化光线以避免生硬的阴影（外置的自带电源的闪光单元可以提供更多的功能选择）。可以通过放置相应的附件让光线通过反光板或反光伞间接地照射在被摄对象上。当使用内置闪光灯时，取下镜头遮光罩以避免它产生阴影。根据需要可以使用包围闪光和/或包围曝光。

手持人造光能够产生更为独特的效果。在夜间的长时间曝光过程中，环境中的某些部分可以用闪光灯、头灯或手电筒进行"绘制"。在使用灯光时要选择柔光灯而不是聚光灯以柔和的光线照亮一个比较宽阔的区域。将灯光来

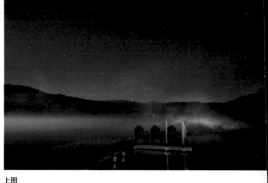

上图
这张照片包含了暮光即将消失之际的星空、雾气上方四分之一满月发出的光线、码头和椅子上的一些用头灯"绘制"的光线，以及从我身后道路上驶过的汽车的顶灯，照亮了椅子上方的雾气。10 mm（APS 画幅），ISO800，50 秒，f/4。

右图
当天色足够暗的时候，城镇里的人造光源能够渲染低空的云层，创造出一种闪耀的云彩、星空和蓝色天空结合的独特效果。26mm（APS 画幅），ISO 400，27 秒，f/4。

回移动，并围绕需要突出的对象。彩色滤镜能够用来调整通常偏蓝的LED灯光。激光笔或带有单个小灯泡的光源能够用来勾勒对象的轮廓，或者刻画半空中的物体。要记住，光线书写必须在曝光靠后的阶段进行才能在照片中正确地显示出来。

上图

我用我的LED头灯在拍摄星空的30秒曝光过程中勾画出了这些树木。需要勾画的程度取决于光源的强度和所使用的ISO。11 mm（APS画幅），ISO400，30秒，f/2.8。

上两图

这个对比图显示了在拍摄雪花的微距时，使用和不使用闪光灯的显著差别。当使用闪光灯补光之后，整个画面的感觉就完全变了。使用倒接的 24mm 镜头（APS 画幅），f/22。不使用闪光灯时 2.5 秒、使用闪光灯时 1/2 秒的曝光时间，-2 档的闪光补偿，ISO200。

在较长时间的曝光过程中，你可以在所拍摄的场景中走进走出而不会被相机"看到"，只要没有光线照到你身上。灯笼或者灯光可以在帐篷内将其照亮，让夜景增添一种温暖的感觉。被摄对象可以用顺光和侧面光照射，而在雾蒙蒙的情况下甚至可以逆光拍摄，这样会在被摄对象周围形成一圈梦幻般的光晕。

闪光灯提示

- 前帘同步：闪光灯在每次曝光开始时触发。

- 后帘同步：闪光灯在曝光末尾触发，这样移动的对象会在曝光的最后时刻而不是开始时被照亮出来。移动的对象会出现在光线轨迹的前端，而不是在它们的覆盖下（就像用慢速同步拍摄时那样）。

- 慢速同步：和长达30秒的曝光结合使用，在夜晚和微光的情况下能够帮助保留色彩。

- 消除红眼：明亮的AF辅助对焦灯或预闪光会在主闪光之前触发，帮助减轻在拍摄人物或动物时发生的红眼现象。

- 慢速同步下的消除红眼：为了同时得到环境光和柔和的闪光效果，在夜景或微光环境下可以把消除红眼和较长的曝光时间结合起来使用。

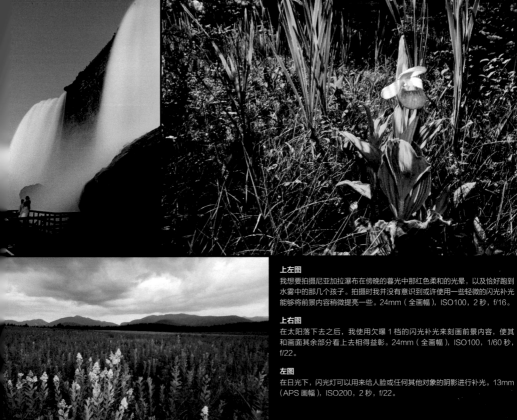

上左图

我想要拍摄尼亚加拉瀑布在傍晚的暮光中那红色柔和的光晕，以及恰好跑到水雾中的那几个孩子。拍摄时我并没有意识到或许使用一些轻微的闪光补光能够将前景内容稍微提亮一些。24mm（全画幅），ISO100，2秒，f/16。

上右图

在太阳落下去之后，我使用欠曝1档的闪光补光来刻画前景内容，使其和画面其余部分看上去相得益彰。24mm（全画幅），ISO100，1/60秒，f/22。

左图

在日光下，闪光灯可以用来给人脸或任何其他对象的阴影进行补光。13mm（APS画幅），ISO200，2秒，f/22。

编辑工作流

数码摄影技术让每个人都有可能成为艺术家。从创意的火花直到最终的产出物，数码技术赋予我们每个人对于自己创作的每一张照片完整的控制能力。因此，理解相机的原理以及捕捉你所看到的东西只是整个创作过程的第一步——在最终的展示之前还需要进行图像处理和增强。

自从1997年我开始将我拍摄的反转片扫描进计算机并用Photoshop 4.0进行处理的时候，我就迅速意识到了数码照片的潜力。不久之后，我就开使将自己所拍摄的反转片看作"信息"，而不是最终的照片。在处理一张或一组照片时，我能够使用的信息越多，就越容易重现我最开始时的视觉感受。我再也不用受限于用滤镜来调校和增强光线以得到比较自然的效果了，现在我可以拍摄同一个画面的多幅包围曝光照片来更好地重现我在拍摄现场所看到的场景，并更好地表达我在按下快门那一刻心中的想法。

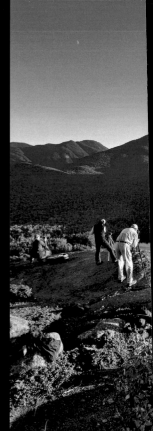

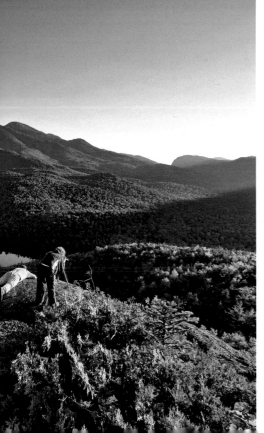

数码摄影中后期处理所占的比重和在拍摄现场捕捉图像信息同样大。构图、光线和技术仍旧必须准确，但现在我们在最终图像的诠释和展示方面有了很大的灵活性。知道在后期处理时能做些什么能够让我们更好地理解在捕捉实现我们灵感所需的那些信息时应该遵循哪些步骤。如果你不太了解计算机操作，那么就需要合理地设置相机，在拍摄时就优化你的图像，并享受拍摄JPEG图像的乐趣。不过，应该确保在一些关键场景用RAW格式拍摄并使用包围曝光，这样你才能在不同寻常的画面到来之际得到能够创作出最佳效果的展示作品所需的所有信息。

左图

一天的拍摄工作接近尾声，一个创作团队在纽约州阿迪朗达克公园的阿迪朗达克群峰上拍摄。

存储和备份

当光线褪去，拍摄设备也放到一边的时候，就是仔细看一下拍摄成果、做一些快速的图像编辑和备份图像文件的时候了。每天晚上我做多少工作取决于我在白天拍摄了多少照片、是否有电源供应，以及我能有多少睡眠时间。

有些时候我仅仅使用存储卡，但总有某些情况下图像需要保存到更为永久性的存储设备中、根据图像特性和色调来排序、添加进数据库，以及调整色彩。通常情况下我在旅行时总是至少带着两张8GB存储卡以及两张16GB存储卡，以确保能够容纳足够多的图像和视频。

因为我经常带着两台相机机身以及各自的备用电池，所以我就有四块电池，对于一整天的风光拍摄而言足够了。如果我乘坐汽车旅行，我会配备一个带有变压器的充电器，再加上一个在旅馆中使用的充电器。在房间里，我首先要做的事是从存储卡中复制文件，然后我会把电池放到充电器里充电，这样在第二天曙光初现的时候所有的东西就已准备就绪。

通常我在计算机上进行图像编辑工作，但有时我会先在相机里评价、编辑和删除图片文件。在计算机上编辑时我也会遵循同样的过程——检查构图、直方图，并放大每一张图像检查每个部分的清晰度。如果所有的检查都通过，那么照片就会被保留下来——同时也会保留所有对应的包

存储选项

- 一台具有大容量硬盘的笔记本电脑是必备设备。除了存储之外，数据库和图像编辑系统中同步的文件副本能够让你方便地在现场进行编辑工作。除此之外，如果附近有无线网络终端，你还可以通过卫星连网来获取天气信息和电子邮件。

- 笔记本电脑可以和外置硬盘或便携式存储设备结合使用，以安全地备份文件。

- 一台带有内置读卡器的便携式存储系统是相对较为廉价的解决方案，让你能够清空比较昂贵的存储卡。要选择具有较快传输速度和较长电池寿命的大容量存储设备，并确保它能够复制RAW文件、视频文件以及你使用的任何其他媒体文件。要注意有些型号仅仅用来存储，而比较昂贵的型号则有图像查看功能。

- 使用额外的存储卡是在现场快速保存图片最简单而又便携的方法。

- 图像文件可以刻录到DVD上，但这需要一定时间，如果你要存储很多RAW文件的话还要准备不少DVD盘片。

- 电池充电器最好选择可以插入汽车点烟器的车载型充电器。

- 轻量化可折叠太阳能电池板充电器可以在没有电源的情况下让你所有的电子设备保持工作。

围曝光图片以保存所需的色调信息。一线存储设备的首要任务是在将图片文件评估、编辑并分类存放到更为永久性的存储设备之前将它们存放起来。除了将文件保存到办公室台式机的硬盘中以便长期存储和快速访问之外，我们同时还应将它们备份到外置硬盘中。没有东西是百分百安全的，所以最好对备份再进行备份。在我的办公室中有一组这样的硬盘来镜像我们的图像文件、工作文件和操作系统备份。这些文件被定期交换到我们工作场所之外的另一组硬盘设备中。工作场所之外的存储设备可以仅仅是朋友或亲戚家中的一个防火柜或者保险箱。

下方，从左到右

不管你用什么方式将文件从存储卡传输到计算机，读卡器永远是复制图像文件最快的方式。

硬盘可以小到挂在钥匙圈上。不像这台 HP 的大硬盘可以存储超过 1TB 的数据，更具性价比。

结合了存储和播放功能，这台 Epson P7000 具有160GB 的硬盘空间，提供了充足的存储能力，同时还能将它连接到相机上进行拍摄，从而具备直接备份和播放的功能。

上图
尽管像这样 64GB 的大容量存储卡也是能买到的，但很多专业摄影师更愿意使用多张容量较小的存储卡，这样如果一张卡出了问题，还有其他卡可以用。

图像查看和数据库处理

在信箱里找到一盒冲印完的照片的心情就和小孩子在圣诞节的早晨是一样的。我会扯下塑料包装、去掉保护膜，打开红黑相间的盒子，并把神奇的反转片拿到光线下。我总是对一整盒的照片都有兴趣，但有时候也会寻找一张特定的照片来看看它是否和我所期望的效果一样。然而，只有当这些反转片在观片器上铺开并用放大镜检查之后，我才能确切地看出哪些片子是特殊的礼物，而哪些只是一片漆黑的废片。

Aperture和Lightroom是最常用的浏览、分类和批处理软件。而在这些软件诞生之前很长时间，我们一直使用Extensis Portfolio来管理数据库，因此直到现在我们还是依照老方法查看图像，使用Adobe Bridge。不过需要记住的是，使用什么软件并不如处理过程来得重要。

在大屏幕上第一次查看数码照片仍旧能够带给你一些惊喜和失望，即便你已经预先在相机里仔细检查过这些照片，在全屏状态下查看并把一张照片和其他照片做比较是

图像查看步骤

- 在Bridge或者Lightroom软件中，确保你所看到的图像就是你拍摄时的原始版本，在程序设置中关闭"应用自动色调调整"功能。在Lightroom中，用图库模式工作。
- 用大尺寸查看图像以检查总体构图，删除那些不理想的图像。
- 下一步（在Bridge的胶卷模式下）我会在RAW转换软件中打开每一张图像。
- 注意截断（过曝）的高光部分用红色表示，而截断的阴影细节用蓝色表示。
- 将黑点移动到(0)，并同时检查直方图的色调范围。保

存所有包含能够用于HDR处理的色调信息的文件。
- 在"细节"模块检查清晰度。将清晰度推到最高，检查图像上所有部分的清晰度。这些步骤只是用于检查文件。检查完毕之后，点击"取消"关闭文件，不要保存任何改变。
- 为同属于一个包围曝光或全景照片序列的图像重新编号。一个系列中的每一张图片都给同一个编号，并接上一个不同的字母。检查其中每一张的图像质量。
- 确保在图像元数据的末尾嵌入联系和版权信息。
- 最后，加入数据库信息、拍摄地点、描述等内容，并根据需要保存修改内容。

左图
在 Adobe Bridge 中查看秋天拍摄集合中的一张照片，并用放大镜检查图像的一部分。

让照片显现原形的时刻。不要忘记RAW文件在后期处理时的强大优势。一张图片只要有好的构图、必要的色调范围和清晰度就是值得保留的。我发现自己的个人喜好会随着时间而变化，因此只要图像是"好的"，我就会将其加入数据库。

在每次拍摄工作之后，我会在保存最近的RAW文件的主目录中设置一个新文件夹（用日期来命名）。当我编辑完一天的照片之后，这些RAW文件就会被转移到根据编号排列的存储文件夹中，在这里可以很方便地获取单独

编号的图像文件来得到高分辨率的彩色照片。我将所有原始文件都保存下来以备不时之需。

从每一张保存的图像文件中创建的JPEG文件（一组包围曝光的图像得到一张JPEG图像）被放置在另一个文件夹结构内，用国家/州/地区/地点的方式来分类。我们在Portfolio数据库系统中使用这种结构，在强力的搜索功能之外它为我们提供了另一种查看图像的方式。即便包含了几万张图片，我们的数据库也可以方便地转移到JPEG文件夹中搜索，而不必去访问大得多的RAW文件存放目录。

图像编辑和增强

图像编辑中很重要的一部分是明确知道你希望最终图像具有什么样的效果，以及要达到这种效果所需要的前提。色彩增强是一个前后衔接的过程。通过实验能让你更好地理解这个流程，以及每一个选项具有什么样的效果。

编辑软件有两种不同的工作方式。有些程序使用配置文件来保存应用到一幅图像上的所有增强处理的参数信息。对于Adobe软件而言，这是一个XMP文件。如果配置文件被删除，则图像会回归到原始状态。而对基于图层的编辑系统，例如Photoshop这样的软件而言，增强处理是以图层的形式添加到原始图像上面的。每一个图层都会增加文件的大小，但图层在编辑过程中的任何时候都可以很容易地单独调整或做蒙版。为了在今后能够重新调整图像，文件必须带图层的格式保存，将所有图层信息都包含在内。

Lightroom包含了完整的功能组合，包括在图库模式下的查看和数据库功能、开发模式下的图像增强功能，以及Web模式下简单地在互联网上创建和上传图片库的功能。如果你经常处理相似度很大的图像，Lightroom还提供了一些强大的批处理功能来调整色彩，并附带打印和简单的幻灯片放映功能。

尽管诸如Lightroom和Aperture这样的软件具有完备的图像处理功能，我们还是选择在Photoshop中处理所有的色彩，这是由于基于图层的图像处理拥有更强大的功能。Photoshop Elements具有完整的图层处理能力，对于许多摄影师而言已经足够，但和完整版本的Photoshop相比还是缺少了一些功能。我们在Photoshop中进行的许多色彩调整和Lightroom中的编辑功能相类似，但我们仍然偏向于用Photoshop的图层系统来调整图像。

显示器校正

在进行任何色彩处理之前，很重要的一点是要明白你在显示器上看到的东西将会变成你的实际打印输出。你的显示器必须根据工业标准进行校正，从而让打印出来的效果和在显示器上看到的保持一致，并且在别人同样经过校正的系统上也有一致的效果。我们使用的是Color Vision Spyder屏幕校正系统，也有其他可用的系统，遵照使用方法指南，尝试几次直到你对校正过程满意为止。如果你的做法正确，那么在选择了合适的纸张和墨水配置之后，打印出来的效果应该和你在显示器上所看见的色彩非常吻合。

RAW转换

我们进行色彩处理的第一步是打开RAW文件——不管是从Bridge还是直接从Photoshop。文件将在RAW转换程序中被打开。在转换页的底部选择色彩空间和位深度。我们使用Adobe RGB，16位（默认是8位）。这将会变

上图
我在 Adobe Bidge 中选出用于 HDR 处理的三张不同曝光的图像。

上图
用 RAW 转换程序打开中间的图像文件。注意红色部分表示细节在高光处被截断了。我加入了一些恢复操作，并将黑场移动到了最左端。白平衡保持不变。

成默认选项，除非你改变它——或者重新安装该软件。Adobe RGB比sRGB包含更多的色彩信息，在色彩处理中能够提供更多的选择。但是这种色彩色调超出了打印机的色域（颜色范围），因此文件在打印时必须转换成打印机的配置。

通常我们在转换RAW文件时所进行的惟一调整是：将黑场移动到最左端，以尽可能保留阴影细节，使用恢复功能来显现出高光部分的细节；有时候也会调整曝光，但

不超过+/-1档。如果一幅图像的高光/阴影范围很窄，却仍然需要做HDR处理，你可以打开同一个RAW文件的两个版本，分别增加+1档和-1档曝光，然后在Photoshop中使用HDR图层将它们组合起来。

任何色散问题，诸如彩色边缘以及透视问题都可以通过镜头校正选项卡上的功能在RAW转换时做调整。这些问题也可以在Lightroom（修改照片>镜头校正）或者Photoshop CS5（滤镜>扭曲>镜头校正）中处理。

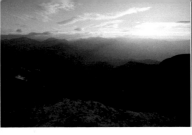

设置Photoshop

我们会改变Photoshop中的一些选项设置。在"编辑>首选项>常规"选项面板中勾选"在粘贴/置入时调整图像大小"和"缩放时调整窗口大小。"在"界面"选项面板中取消勾选"以选项卡方式打开文档"。在"性能"选项面板中，确保选择一个具有足够空间的盘来做为暂存盘。你还可以调整能够使用的历史记录状态的数量。

此外还要调整"编辑 > 颜色设置"。单击"更多选项"按钮，在"工作空间"一栏选择你所要用的色彩空间。我们使用"Adobe RGB"来工作。在"色彩管理方案"一栏，所有的设置都应当是"保留嵌入的配置文件"。在"转换选项"一栏，引擎选择"Adobe ACE"、意图选择"相对比色"，并勾选所有三个复选框。

使用JPEG

在使用JPEG文件时，一旦你在Photoshop中打开它就应将它保存为TIFF文件（文件>存储为）。JPEG图像每通道只有8位，并且每次将图像保存为JPEG格式时文件的信息都会发生变化。将其转换为16位模式（图像>模式>16

上图
这是在进行任何混合与色彩处理之前的三张
不同的曝光图像。

位/通道）能够在图像调整时提供更大的自由度。

手工HDR

我打开三个图像文件，对其进行大幅度的HDR处理（将多幅照片组合起来得到一张包含较大动态范围图像的处理过程）。大多数时候两个文件就已经足够了，但对这幅图像而言我需要一个文件来提供阴影细节（最亮的那张图片），第二张提供中间调，而第三张提供最高的高光细节（最暗的那一幅）。HDR的处理过程是先将最亮的那一张作为背景，然后逐次覆盖，最后让最暗的那一张成为最上面的图层。

HDR在许多软件中可以自动完成，包括Photoshop，但我们想要得到更自然的效果。这是一个分图层并应用蒙版的过程，将所需的细节从每一个相应的图层显现出来，不过前提是所有图像必须完全对齐。对于在稳固的三脚架上用曝光延迟模式或反光板弹起模式拍摄的图像而言这是

很容易的，可以精确到每个像素都一一对应。如果图像上有一些特定的对象在拍摄期间发生移动，可以用蒙版来突出所需的细节。

首先，选择移动工具（工具栏的最顶端，使用时按住shift键移动图像可以自动对齐）。然后单击选定中间调图像，并拖放到最亮的图像上方，移动并让它和其他两色调的背景图层对齐。下一步，检查它们是否完全对齐。在图层面板上选定最上面的图层，并调整不透明度（图层面板的最上方）为50%。把整体图像大小调整到100%查看差异（Ctrl+放大，Ctrl-缩小，Ctrl0缩放至合适屏幕大小）。接着单击图层1左面的眼睛图标隐藏它——然后取消隐藏——注意观察图层间的任何不同。如果有必要的话，可将顶层图层移动少许，或者用变换工具改变形状（编辑>变换>变形或扭曲）。变换工具在对齐手持拍摄的HDR包围曝光序列时尤其有用。

图层对齐之后，就开始蒙版处理。在图层1上添加蒙版（添加图层蒙版——图层面板的左下方）。蒙版建立之后，单击它以确保它是活动的——也就是说在图层上设置了蒙版——而不是擦除了实际的图像数据。蒙版可以重新调整，但如果是在背景图层上工作，那么擦除的信息就不可能找回来了。不过，还是可以很容易地在历史面板的列表里单击先前的状态或动作回到之前的步骤（编辑/还原菜单也可以）。

单击工具栏上的橡皮擦工具（大约中间的位置）。单击工具栏面板下方前景/背景色彩方块旁边的黑色/白色小图标可以把橡皮擦工具的颜色设置为黑白。单击该图标左侧的箭头可以把前景色设置为白色。在屏幕顶部的菜单栏上将画笔的不透明度设置为10%到20%。在画笔预设选取器中改变画笔的硬度，选择一个边缘非常柔软的画笔。同时调整大小，或者用左右方括号键来扩大或缩小画笔（方括号就在键盘上"P"键的右边）。

当你在图像上按住鼠标拖动画笔的时候，注意背景图层如何浮现出来。每次放开鼠标并重新按下就会多一些被"擦除"的部分。随着这一过程，较亮背景中的细节被加入到图像中。

要想看到在图像上建立的蒙版，可按下反斜线键，蒙版就会以红色显示在图像上。这种可见蒙版中的各部分都可以通过将前景切换到背景色来擦除。把它变回白色就可用橡皮擦工具添加蒙版部分。这样再次按下反斜线键蒙版就会变成可见状态。每个图层所关联的蒙版图标能够显示任何蒙版的效果。

接下来我会将最暗图层移动到图层1的上方并将它们对齐。我只希望加入少量的高光细节，因此我会首先将整个图像全部用蒙版覆盖起来。创建一个新蒙版并将它填充为黑色，可通过按下Ctrl-退格键用背景色填充，或者按下Alt-退格键用前景色填充（取决于黑色是前景色还是背景

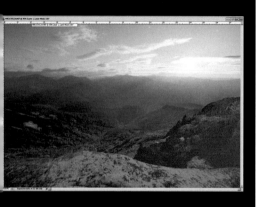

右图
按下反斜线键能够显示应用于中间调曝光文件（图层 1）的蒙版。

右图
其他两个曝光文件都作为图层添加在最亮的文件上，并添加蒙版以实现阴影、中间调和高光细节的有效混合。

色），这会将图层2的全部细节都用蒙版覆盖起来。在前景色变为全黑的情况下，使用不透明度非常低并完全柔软的橡皮擦反复刷过画面中想要获得高光细节的部分，使细节逐渐显现，直到获得所需的效果。

尽管这种做法看起来缓慢而又技术化，然而一旦你实践了几次之后，整个过程就会快起来，除非画面中有许多需要做蒙版的边缘细节。这种方法的好处是能够消除在使用自动化程序进行大范围HDR处理时所产生的不自然的效果和光晕。

色彩处理

现在是时候通过创建一个复合图层来开始实际的色彩增强工作了。在图层面板中选定所有三个图层（两个覆盖图层加上一个背景图层）。在PC系统上，单击右键>复制图层（在Mac系统上按住控制键全打开右键菜单）。关闭背景图层和最下方两个图层左边的眼睛图标，仅让复制图层处于选定状态。单击右键，选择"合并可见图层"（或选择图层>合并可见图层）。结果得到一个复合的HDR图层以及下方三个没有选定的图层。

去除灰尘点

这个复合图层必须检查灰尘点，因为它现在是最终图像的基准图层。如果你使用单张图像作为背景图层，也必

须检查灰尘点。这将是我们直接在背景图层上做的惟一工作。要将图像放大到100%再进行灰尘擦除的处理。

使用仿制图章工具、污点修复画笔工具或者修复画笔工具来清除画面上的任何污点。要使用仿制图章工具，首先需要按住Alt+鼠标单击选择仿制源，然后选你想要覆盖的目的位置。如果勾选了"对齐"，选择的位置和画笔会保持原先的相对位置，否则选择点会保持不变。根据实际需要选择笔尖大小和硬度。

阴影/高光

在我们处理的几乎每一张照片上都会应用阴影/高光调整来帮助显现细节并得到更好的色调平衡。如果你遵照了创建HDR图像的指导步骤，当你合并可见图层得到一个新图层之后，应在应用阴影/高光工具之前先复制该图层。这是为了让你能够创建蒙版并擦除任何不需要的调整。

当背景是最基础的图层时，单击选中该图层，然后单击右键>复制图层。阴影/高光应该应用在图层上而不是背景上。通过这种方法，可以在背景复制图层上加上蒙版，而阴影/高光工具的效果可以在需要的时候应用蒙版、调整或删除。背景图层保持不动并能够在任何时候进行操作。选择图像>调整>阴影/高光。勾选"显示其它选项"来查看所有滑块选项，并调整它们直到获得最佳效果。你可以调整并保存新的效果。我使用的默认参数是（阴影：35，35，150）

左图
三个底部图层被复制出来，而下面的三个图层被关闭了。下一步是合并可见图层来混合三个复制得到的图层。

左图和下图
三个复制的图层用"合并可见图层"合并起来。我将这个图层重新命名，并在这里显示了阴影／高光工具所使用的参数。

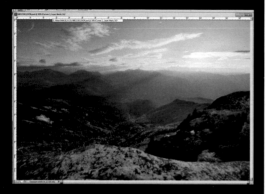

上图

稍微拉升一下高光部分并压低阴影部分，保持黑点和白点的位置不变，这样可以让画面的反差增强。

（高光：0，50，30）（颜色校正+20，中间调对比度0），这是一个很好的起点，尽管在后面通常会做调整。如果需要的话，从图层面板的左下角添加一个蒙版，并对任何效果超过需要的图层减少百分比。双击图层的名称并将它重新命名为"阴影/高光"。

色彩增强

Photoshop的色彩调整图层提供了无限的色彩调整的可能性。每个调整都作为一个额外的图层加在前面所有调整图层的上方，并影响所有下面的图层。添加图层可以通过单击图层面板下面的"新图层"按钮，或者选择顶部菜单中的"图层>新建调整图层"命令。在"图层>新建调整图层"菜单命令中勾选"使用前一图层创建剪贴蒙版"可以让新建的调整图层仅影响前一个图层。这能够帮助你微调画面中指定的部分。

调整图层都有一个蒙版来微调每一个图层的效果。每一个图层都能调整不透明度（图层面板顶部右侧），还能改变混合模式（图层面板顶部左侧）。例如，如果混合模式设定为"亮度"，它就只会影响每种颜色的亮度，而不会影响实际色彩。图层还可以从一个层次拖放到另一个层次。图层的顺序会影响到它们如何影响图像中的颜色。

在创建阴影/高光图层之后（在必要时），我有时会增加一个自然饱和度图层来轻微地增加色彩饱和度而不至于

让它们溢出。通过把滑块拖动到很高的位置来查看图像会受到什么样的影响，然后将它拉回合理的位置。通过这种方式你能够看到图像的哪些方面会受到直接影响，并作相应的调整。

在饱和度图层的后面是色相/饱和度图层。除了主要的RGB饱和度，每种原色也能够单独调整饱和度和亮度。色相/饱和度本身会增加亮度变化，因此最好在调整对比度之前先增加这个图层。对比度可以用亮度/对比度、曝光度、色阶或曲线工具来增强。每种工具都有相似的效果，但也可以从不同的角度来调整图像。曝光度工具可以很方便地通过向左侧拖动"灰度系数校正"（Gamma）滑块来增加中间调的亮度、通过负向位移来增加对比度，以及通过增加曝光度来提升亮度。曲线工具能够通过选择一个右半边的点并向上提拉整条曲线来提亮高亮部分，然后选择一个下半边的点并向下拉让阴影部分变得更暗来增加整体的对比度。

曲线工具和色阶工具都有一个"自动"选项，这是一个快捷而简单地进行整体色彩和色调调整的方法。它可以自动调整该图层的不透明度，并根据需要来添加一些蒙版做混合。通过将图层拖拽到图层面板右下方的垃圾桶图标上（或者在历史记录中回退）可以很方便地删除图层。在添加完其他调整图层之后再添加自动图层，其效果和首先添加自动图层得到的效果是不一样的，这一点值得注意。

右图
我按下了反斜线键来显示我加在曲线图层上的蒙版，让特定区域内的效果最小化。

上图
在添加了额外的色彩增强和对比度图层之后，我增加了另一个曲线图层，单击"自动"按钮，并在图像最亮部分添加了柔和的蒙版以消除一些调整效果。

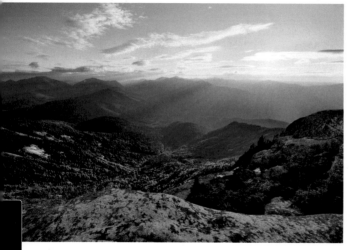

色彩平衡是用来调整阴影、中间调和高光之间色彩色调的简单方法。很多时候仅仅是轻微的调整就能够让你的图像得到更为自然的色彩色调和亮度。选择颜色工具使你能够针对每一种主要的色彩值来调整色彩色调。

我们很少使用照片滤镜工具，但它确实能提供和在拍摄现场使用真正滤镜相类似的数码效果。

添加一个黑白图层，将其染色，或将模式从"自定义"改为"红外线"。或者也可以仅仅增加一个图层然后在图层面板上将混合模式改为"亮度"，让它仅影响色调强度。调整不透明度，根据需要擦除效果，让它变成更为独特的对比度图层。

多做实验并尝试不同的选项，你很快就会意识到这个软件强大的威力。只要保证所有处理和修改都是以额外图层的形式加上去的，在拼合图像（图层>拼合图像）并将之存储为单层图像（TIFF）之前，原始图像文件就不会有任何改变。在拼合图像之前，记得将分层图像文件存储为PSD或PSB文件，这样可以在将来很方便地做额外的调整。

上图
对图像最后的处理，让整个照片呈现出良好而自然的效果。

在处理完图像之后，离开几分钟然后回来再看一次是很有必要的。在显示器前坐久了之后你的眼睛会很容易适应一些特殊的色调。越是多做图像处理，你就越能明白在后期处理中如何做到恰到好处，以及在拍摄现场应该如何为最终图像收集必要的"信息"。

锐化

我们只有在色彩处理完成、图像被拼合并缩放或裁剪到最终需要的大小之后（图像>图像大小或裁剪工具）才会锐化图像中的细节。就像Photoshop中所有其他功能一样，锐化图像也有不止一种方法。最快捷的方式是通过选择"滤镜>锐化>USM锐化"命令。不要去考虑这个滤镜的名字——这就是最好的锐化工具。从0.5到1.0的锐化半径和5到10的阈值开始，在图像放大到100%能够看清细节效果的情况下调整数值。

锐化半径会影响在物体边缘形成的小光晕的大小，阈值则决定了生成"边缘"的不同色调之间的差异。当阈值过低时会锐化太多细小的细节，当边缘细节出现由浅色围绕的狭窄黑边时，说明锐化过头了。

复制背景图层并在有蒙版的图层上进行锐化，这样能够避免对天空或其他锐化会造成噪点或其他问题的部分进行锐化。

锐化也可以针对单独色调进行。在复制的图层上，单击图层面板上方的"通道"。分别单击红、绿和蓝色通道锐化每一个色彩图层，单击RGB通道能够回到混合的色彩。

展示

一张照片无论是用200dpi还是300dpi的文件打印都具有相同的画质。对于数码文件而言，这只会增加最终打印成品的尺寸。我们通常会将300dpi的文件打印到一个合适的大小，但对于更大的打印图片而言我们会将图像大小调整到200dpi。

我们直接从Photoshop中打印，在"页面设置"中选择纸张并设定大小，使用打印预览功能预览打印效果。在处理色彩时我们使用Photoshop的"色彩管理"功能，在"打印机配置"中选择打印机，在渲染方法中使用"相对比色"，并勾选"黑场补偿"。这种设置在许多情况下效果都很好，当然你也可以根据你的个人需要尝试其他不同的选项。

用于在显示器或互联网上显示的图像尺寸最好设定为72dpi。同时最好将色彩配置设定成sRGB，这样可确保图像能够和所有软件和硬件兼容。

分享你的照片并看着它们被别人欣赏是最后一个环节。摄影是一个跟别人分享你的视角和经验的理想途径，能把别人带入他们从来没有感受过的场景和环境中。

数码工作流

数码摄影工作流

1.观察图像 "关键不在于我们看到什么,而在于我们怎样去看待它"。

o 某些东西在你脑海中浮现出来或是抓住了你的眼球,从而启发你拍摄一张照片。

2.评估环境

o 合上一只眼睛并评价一张照片的潜在效果。

3.将场景可视化

o 考虑所有的视角、角度和光线条件。

o 选择使用什么样的镜头/焦距。

4.构图/设置相机——快门控制运动效果/光圈调节景深。

o 考虑使用三脚架(更容易微调构图——对长时间曝光而言是必须的)。

o 将景深/焦点/运动效果/ISO速率考虑在内。

o 确定构图。

5.拍摄过程

o 测光——对大多数场景使用评价测光/对特殊的被摄对象使用中央重点平均测光/点测光。

o 拍摄模式——控制景深使用光圈优先模式/控制运动效果使用快门优先模式/B门或者固定设置使用手动模式。

o 自动对焦/手动对焦。

o 根据需要设置包围曝光的跨度。

o 当相机安装在三脚架上时使用快门线拍摄,尤其对微距和长焦摄影而言(使用反光板弹起模式)。

6.图像评价(在拍摄完照片之后)——每次完美的照片。

o 检查构图——放大以详细查看构图——是否需要重新构图并拍摄?(要用镜头而不是软件来裁剪)

o 检查照片以及每一张包围曝光照片的直方图。

o 放大到100%来检查清晰度,并比较每张照片最近、中间距离和最远处的边缘。

创意选项

o 柔化——选择性对焦或者使用各种滤镜和技术。

o 动感——用相机跟焦,或者被摄对象本身的移动。

o 复合图像(多重曝光或者图像覆盖)。

o 运用景深(数码叠加增加景深)。

o 超长时间曝光。

o 人造光线。

o 镜头的选择——长焦镜头(拍摄细节)、超广角镜头(最大的景深)、Lensbaby镜头、鱼眼镜头、微距镜头和近摄接圈。

o Photoshop之类的图像处理软件中的数码创意选项。

图像编辑工作流

1.图像选择（Adobe Bridge/Lightroom/Aperture）

o 编辑首选项/寻找并关闭应用自动色调调整，让显示器显示图像的真实色调。

o 在显示器上检查构图、直方图、清晰度。

o 删除所有不合格的图像和多余的曝光照片。

o 在Lightroom/Aperture中进行批处理。

2.数据库管理

o 重命名/记下包围曝光的图像分组（A、B、C、D）。

o 为所有图像添加标题和版权信息。

3.图像编辑

o 显示器调色。

o 打开RAW文件/RAW转换程序的设置（我在Photoshop中进行所有的颜色处理、降噪和锐化操作）。

o 拉回稍微过曝图像中的高光细节比欠曝图像中的阴影细节效果更好。

o 根据需要为高光细节调整"恢复"选项。

o 根据阴影细节的需要将黑场移动到最左端。

o 根据需要调整"曝光"，但不要超过+/-1档。

o 将图像作为TIFF/16位/Adobe RGB的格式打开（Photoshop Elements处理16位图像的功能受限）。

o 基于图层/蒙版的编辑程序（Photoshop——完整版或Elements）。

o 复制背景图层/灰尘去除/在复制的图层上应用阴影/高光/根据需要添加蒙版和矢量版。

o 根据需要添加额外的色彩增强图层（图层/新建调整图层）——添加蒙版/根据需要设置图层的不透明度。

o 色彩平衡、曝光、曲线、自然饱和度、色相/饱和度、亮度/对比度等。

o 保存包含图层的文件（我们将它们保存为.PSD或者.PSB格式，这样就能从扩展名知道它们是包含图层的），使用TIFF和JPEG格式保存合并图层的文件。

4.发布

o 打开文件、拼合图调整大小，并在需要的尺寸上做锐化。

o 用200到300dpi的文件打印，电子版使用72dpi（网络分享、幻灯片放映等）。

拍摄指导、公式和提示

阳光16法则

- 明亮的日光/清晰的阴影，1/ISO的快门和f/16的光圈。
- 雪地/明亮的沙地使用f/22。
- 朦胧的日光/柔和边界的阴影使用f/11。
- 多云和明亮/不清晰的阴影，使用f/8。
- 阴天或者在户外的阴影中使用f/5.6。

手掌心

将手掌放在和照片相类似的阴影中，在同一个平面上作为测光参考值。

使用评价测光的风光环境

- 绿叶、草地、深蓝色天空、均匀光照的阴天，大约18%的灰度值。
- 雪地或明亮的沙地——正向曝光补偿——半档（有一定的白色部分）到1档半（白色占大部分）。
- 雾霾天——正向曝光补偿——半档到1档。
- 暴雨云——负向曝光补偿——半档到1档。
- 剪影效果——负向曝光补偿——1到2档。
- 有污迹的玻璃或者蜡烛——负向曝光补偿——大约半档。

场景

- 焰火——f/8，ISO100，（f/11的话就ISO200，以此类推）——使用手动曝光/B门。
- 闪电——f/11和ISO100——接近的话用f/16，较远的话用f/8——手动曝光/B门或者光圈/快门优先。
- 彩虹——使用评价测光，或者当有暗色云彩时使用半档到1档的负向曝光补偿。
- 满月（夜晚头顶）——1/ISO，f/11。
- 半月——1/ISO，f/8。
- 带有地球返照光的新月——1/ISO，f/5.6——要拍出地球返照光需要3到5档的包围曝光（HDR）。
- 星空——为了消除星星的轨迹，最长的曝光时间大概是1000/焦距（1000/20 mm = 50秒）。
- 星光轨迹——形成效果较好的星光轨迹需要的最短曝光时间大约是60000/焦距（60000/50 mm = 1200秒=20分钟）。

凝固动作

- 手持相机（不带防抖）所需的最低快门速度——1/焦距。
- 45°方向的运动——在凝固运动所需快门速度的基础上增加1档。
- 90°方向的运动——增加2档。

动态模糊

o 水——10/焦距或更长的曝光时间。

o 大型瀑布——1/焦距的曝光时间可以定格瀑布顶端的运动，而在底部产生柔和的动感。

o 体育运动或者野生动物跟焦——使用比定格动作需要的快门速度慢1到2档的速度（大约是2/焦距到4/焦距）。

多重曝光指导/图表

o 自动增益补偿打开——相机混合正常曝光的图像。

o 自动增益补偿关闭——曝光是叠加的，例如，一张曝光1秒的照片，和两张曝光1/2秒、4张曝光1/4秒，8张曝光1/8秒或10张曝光1/10秒的照片的曝光量是一样的。

包围曝光

o 检查直方图（左侧——黑色端/右侧——白色端）。

o 使用数码相机的情况下至少+/-1档的包围曝光范围。

o +/-2档能够涵盖许多高反差的场景。

o 在空气非常干净的日出/日落场景下可能需要+/-3到4档。

自动增益补偿关闭时的多重曝光表

曝光是叠加的。例如，一张曝光1秒的照片，和两张曝光1/2秒、4张曝光1/4秒，8张曝光1/8秒或10张曝光1/10秒的照片的曝光量是一样的

曝光的张数（增益关闭）	1	2	3	4	6	8	10
占总体曝光的比率	1	½	⅓	¼	⅙	⅛	¹/₁₀
负向曝光补偿	0	1	1½	2	2½	3	3⅓

词汇表

Adobe RGB (1998)
Adobe开发的色彩空间，包含了宽广的色阶，能够涵盖CMYK打印系统所再现的大部分颜色。

暗角
画面周围边角处变暗的效果，来自镜头前面加装的滤镜的阴影。

奥顿（Orton）
特指拍摄一张清晰和一张脱焦照片进行混合的过程。

包围曝光
对同一场景拍摄额外的照片，具有不同程度的欠曝和过曝。

B门（设置）
让快门保持打开的手动曝光模式。

CMYK（青色、品红、黄色、黑色）
打印所使用的减法系墨水，基本色彩值在纸面上结合起来形成图像上的完整色谱。将每种墨水最大深度的色彩组合起来就得到黑色，而0%的深度组合起来就是白色。

超焦距点
能够让必要的前景和背景对象具有明显清晰度的对焦平面距离。

动态范围
表示我们所能看见的，或者某种设备所能捕捉到的最亮和最暗对象的光度值之间的比例。

Dpi
每英寸的点数（或像素数），用来度量分辨率。根据不同的设备，表达出足够的清晰度所需要的分辨率会有所不同。

EXIF（可交换图像文件格式）
嵌入式的图像文件信息，包含了日期和时间、拍摄数据和任何其他相关信息。

f-档位
1档的调整会加倍或减半感光元件所接受到的光线。f档位专指光圈，而档可以同时表示光圈和快门的调整。

反射光
来自任何不是从内部照亮的物体表面上的非直射光。

Gamma
代表一幅图片整体的色调值。调整gamma值尤其会影响到中间色调。

跟焦
用低于定格运动过程所需的快门速度来跟踪移动的对象并拍摄，从而让背景呈现模糊的效果。

光染
明亮的光源周围环绕的光晕，是在曝光过程中感光元件的感光点上信号溢出到周围的像素所产生的。

HDR（高动态范围）
将不同曝光的图像组合起来，使得到的单张图像能够包含更大的色调范围。

ISO设置
（国际标准组织）——在摄影领域，它指感光元件（或胶片）对光线的敏感程度。

焦外效果
照片中焦点之外部分的柔和程度。柔和而模糊的焦外部分具有较好的效果。

截断
当一个场景中的色调信息落到了感光元件（或者胶片）的白色或黑色值的范围之外，它就会变成纯白色或纯黑色。

景深
在摄影构图中具有可接受清晰度的最近和最远对象之间的距离。

ProPhoto RGB
柯达公司所开发的一种大范围的色彩空间，囊括了几乎全部的可见光谱。不过，这种色彩空间中大约13%的成分超出了正常的频谱范围从而无法再现。

偏振镜（滤镜）
阻挡从斜向角度射向滤镜的漫射光。当它的指向和光源方向呈直角时效果最佳。

RGB（红、绿、蓝）

加法三原色，用来在发光的屏幕上生成完整的色调信息。完全不含其中任何一种色彩的情况就是黑色，而包含三种色彩最高亮度的情况就是白色。

色彩模型（色彩空间）

描述用3到4种主要的数值或者色彩成分（RGB/CMYK/CIE Lab）来表示的颜色数量的抽象数学模型。

色彩配置（ICC配置）

定义了某种特定的设备所能够使用的色彩，帮助在设备之间传送精确的色彩模型信息。

色调分离

在具有相似色调的区域内色调值之间由于可见的色带而产生的明显的分离现象。

色阶

描述了一种数码设备能够再现的色彩的范围。

sRGB（标准RGB）

一种能够在所有类型的媒介和设备（从网络、相机、显示器到打印机）上使用的色彩标准。

色散

当镜头无法将每一种基本色的光线对焦到一点时，在高对比的分界线处就会出现彩色边沿。

视角

镜头的视角度，以角度来衡量的画面的张角。视角和焦距相对应。

视场

感光元件所能捕捉到的场景中的相对区域。当不同尺寸的感光元件使用相同焦距的镜头时，会得到不同的视场。

TTL（透过镜头）

图像的测光数据是从直接通过镜头得到的光度值和距离来判断并获得的。

位深度

每个彩色图像素点能够表达的色调变化数值，用2的次方数来表示。例如，8位等于2的8次方，即256种变化。

无损压缩

一种能够保留图像文件中每一个像素细节的压缩过程。

像素

图像文件中能够控制的最小数码信息单元。

压缩失真

当保存JPEG图像时，图像信息被压缩进具有相似信息的块状结构中，在图像上色调均匀的部分会显现出不规则的形状。

衍射

光线在经过物体边沿时会被干扰，形成轻微的模糊，在小光圈的情况下会变得更为明显。

有损压缩

一种将相近的像素信息编组存放的压缩过程。较高的压缩比会导致细节损失平滑的过渡，并可能造成失真和噪点。

紫边

一种色散现象，照片中各种细节和高反差的边界附近出现的紫色鬼影效果。

噪点（数码噪声）

当像素记录光线值细微的区别时在像素之所产生的一种可见的色调差异。

直射光

从光源直接发出的光。直射式测光表能够测量直接从光源发出的光线。

中灰密度滤镜

减少从镜头进入的光量，但不会影响色调。渐变中灰密度镜一半的部分是明亮透明的玻璃，另一半则逐渐过渡为较暗的玻璃。

索　引

鸣 谢

许多年前我曾经读过一本柯达公司的小书*Pocket Guide to 35mm Photography*，这本书所蕴含的丰富信息和小巧的体积让我受益匪浅。我在书中加上了自己的笔记和拍摄参数，并在自己探索摄影原理时经常参考这本小册子。几年前我开始着手写一本我自己的拍摄现场指南。我的目标是能够写出一本信息丰富而便携的书，饱含摄影提示、技巧和拍摄信息，并能够在拍摄现场方便地进行参考。我很高兴Ilex出版社的编辑们对我的想法很感兴趣，能够再一次与他们一起合作（还包括Focal出版社）出版这本书是一件十分愉快的事情。

我很享受和Ilex的编辑纳塔利娅·普赖斯-卡布雷拉（Natalia Price-Cabrera）和塔拉·加拉格尔（Tara Gallagher）一起工作的时光。她们提出了许多有帮助的建议和计划，让这个项目始终保持在正轨，并且在保持我写作意图的前提下为了丰富版面而选择文字和照片。我还想要感谢Ilex的亚当·朱尼珀（Adam Juniper），感谢他的帮助以及在编辑本书原始提案时所做的工作。我还要向Ilex的艺术指导詹姆斯·霍利维尔（James Hollywell）和本书的设计者约翰·阿兰（John Allan）表达我的谢意。还有许多其他人通过许多途径也为本书提供了帮助。

同时，我很庆幸能够通过互联网来研究并检验有关数码摄影的一些较为技术化的问题，并尤其要感谢The Luminous Landscape和Cambridge in Colour这两个网站给予我的帮助。同时我也要感谢Nikon和Canon的企业代表在回答我遇到的相关设备的问题时所提供的帮助。此外，我还要感谢北美自然摄影协会（North American Nature Photography Association）的每一位相关人士为自然风光照片的推广所做的努力。

我要特别感谢我的妻子梅格（Meg）在整个项目中所提供的支持。梅格承担了业务和家庭中的各种细节工作，从而让我有时间和空间来专注于本书的创作。同时，由于有了我的女儿格蕾塔（Greta）的帮助，我才能赶在计划时间内完成本书。格蕾塔是书中大多数Photoshop处理工作的幕后魔术师，并且准备了本书中的大部分图片。她还审阅并修改了本书中关于后期处理的章节。在我们的办公室里和她一起工作，以及在这样一个项目中和她合作是一件快乐的事情。

我发现我的摄影工作室是一个分享知识的美妙场所，能够让我带着参与者的角度、知识、眼光和疑问来观赏风景，我从中学到了很多东西。